Espectáculos

Luis Armando Roche Dugand

PRÓLOGO

Caracas, 5 de febrero de 2017

Escribe Alice B. Toklas (la escritora), en el libro "De lo que se acuerda uno", sobre las últimas palabras de Gertrude Stein:

¿Cuál es la contestación? (silenciosa...) En ese caso ¿Cuál es la pregunta?

Acabo de empezar a escribir este libro durante el día de hoy, poco **a poco, las ideas se van insinuando a mí, y de esa forma "automática" podré describir lo que me pasa por la mente.**

"Adelante Nutra Avena" decía una publicidad de avena de los años 40/50 en Venezuela. **"Pa trás ni pa´cogé impulso"** diría otro. **"Pa lante como el elefante"**. Diría un tercero. "¡Ni mires hacia atras!" un cuarto. **"Adelante está lo que uno busca, abre los ojos"**, lo que termina con el definitivo, "Adelante hacia lo desconocido y el más allá..." lema que retomaron en una película animada de Hollywood en los años 2000.

Así era en las **novelitas de a locha** que salían impresas los sábados a primera hora, la radio, todo el día, en las series de cine que veíamos en el **Teatro** (Cine) **Metropól** de Sabana Grande todos los sábados a las 3 de la tarde.

Más tarde ese teatro se convirtió en Comisaría de Policía, y lo que veíamos en el cine lo vivíamos en la realidad: bandidos, presos, torturas, y el más allá... Ya cumplí 78 años y la mayoría se me viene encima. Tengo ganas de continuar, pues las vivencias de la vida, mientras uno está en vida, son muy interesantes, luego cuando uno muere se vuelven cada vez menos seductoras...

**AHÍ VAMOS... A SALVÁ EL UNIVERSO...
¡Y HASTA EL LIMBO... EL DE BAILÁ, Y BAILÁ ...
...CLARO...
¡Y NADA QUE VER CON EL LIMBO ENCARCELARIO!
¡QUE NADA TAMPOCO TIENE QUE VER CON EL
"ESCAPULARIO"! – Y MUCHO MENOS CUANDO ES
AJENO...**

¡ZAZZZZ!

Caracas, 2 de febrero 2017

Magia blanca y prestidigitación...

Muchos de los grandes prestidigitadores se consideraban magos de salón. Otros quedaron como asistentes, recibian cuchillos lanzados por un chino disfrazado, y que chocaban sobre la madera al aldo de su cuerpo del asistente, sin pestañar, y otros aistente menores eran cortados en pedazos por una sierra endiablada sin que se viera sangre. Unos terceros son teletransportados fuera del espacio sideral para terminar en su casa, sentados en el salón viendo televisión. Todo eso se llama prestidigitación.

Fu Man Chú, uno de los más conocidos y de los más antiguos. Creado en 1913 por **Sax Rohmer**, escritor de novela. Una fiel descripción de este ser y de su aspecto en el capítulo II de la novela *"El demonio amarillo"* de Sax Rohmer, publicada en español en 1935:

"Imagínate una figura clásica de mandarín chino; un hombre de alta estatura; delgado, de miembros recios, felino en sus actitudes y movimientos, con un entrecejo como el de Shakespeare y

un rostro de expresión verdaderamente satánica. De su cráneo afeitado pende la coleta tradicional de los hijos del "Imperio Celeste". Sus ojos tienen el fulgor magnético de los ojos de la pantera."

De origen noble y perteneciente a la familia imperial (de la que se separó después de la batalla de los Bóxer). Reaparece dotado de medios económicos prácticamente ilimitados, y con gran cantidad de esbirros, ninjas y otros guerreros y sectas orientales a su mando; gran genio del mal con amplios conocimientos de venenos. Los usa frecuentemente a través de animales mortales tales como serpientes, arañas y escorpiones, y es capaz de idear complicados aparatos modernos, de inicios del siglo XX para intentar destruir la civilización occidental: ondas de radio, potentes explosivos, y otros. Es el prototipo del malvado de las historietas, desde el comienzo del mundo XX.

En los años 40 vino a Venezuela un "mago de salón - argentino" que se hacía llamar igualmente **"Fu Man Chú (argentino)"** inspirándose del auténtico. Fue el primer mago que vi en el Teatro Nacional de Caracas. Me impresionó. Uno de los trucos era cortar una mujer en dos. Mientras el mago preparaba la sierra, escuchamos gritos de una pelea que provenía del balcón superior del teatro. Todos nos volteamos para mirar lo que sucedía. Vemos a un hombre vestido de negro que ahorcaba a una mujer que gemía y pedía

socorro, y luego la arrojaba desde el balcón sobre el proscenio. El público gritaba espantado, y por segundos nos olvidamos del truco de la mujer cortada en pedazos. Lo que creímos real, era solamente teatro y acaparó toda nuestra atención. Cuando cayó "la mujer – muñeca de trapo" nos dimos cuenta de que se trataba de un ardid para que cambiáramos nuestra concentración y no viéramos como el "mago" hacía pasar la mujer de un espacio al otro en su caja de madera. Ya se había realizado el descabezamiento, sin que hubiésemos podido vislumbrar como se había realizado. La distracción es parte del truco, y fuerte dosis de la presdigitación. Y así evolucionan los "magos de salón", y "distraccioncitas profesionales".

Un predigitador, escapista, ilusionista y medium« de los más famosos es **Harry Houdini**, nació en Budapest, Imperio Austrohúngaro, el 24 de marzo de 1874 - y murió en Detroit, Míchigan, Estados Unidos de norteamérica el 31 de octubre de 1936. Tomó el nombre de un famoso mago francés de comienzos del siglo XX, **Robert Houdan.** Era relojero, creador de autómatas, y prestidigitador y fundador de las famosas ***SOIREES FANTASTIQUES*** en Paris – el show de magia que revolucionó el espectáculo. Es el único artista que mostró sus talentos en el mundo entero y realizó descubrimientos en Óptica y Electricidad.

Harry Houdini de nombre verdadero **Erik Weisz**, fué

un reconocido ilusionista europeo nacionalizado estadounidense. Algunas de sus grandes presentaciones fueron: **"Escape Bajo Zero,** "**El Bidón de Leche**" **,** "El Elefante Está y Ahora No Está" y "***La Cámara de Tortura China***". Al final de su vida trató de comunicase con "el más allá" como médium, pero hubo varios escépticos que dudaron de sus poderes de "médium" y trataron de descubrir su conjuro. Uno de los más substanciales fue **Sir Arthur Conan Doyle,** escritor y creador del detective Sherlock Holmes. Doyle se obsesionó en encontrarle fisura de las prestidigitaciones de Houdini.

La vida de este gran "mago" **Harry Houdini** ha sido el objeto de varios libros y películas, hechas en Hollywood, algunas de ellas son: "**Houdini and Doyle**" **(2016)** con Michael Weston y Stephan Morgan – "**Houdini**" **(2014)** con Adrien Brody y Kristen Connolly – "**Houdini**"**(1953)** con Tony Curtis y Janet Leigh – y entre otras, basadas en **Robert Houdin,** a principios de siglo: **"The Master of Mistery" (1919).**

Orson Wells, además de ser director y actor de cine, de teatro y escritor de radio, causó un motín en los Estados Unidos con su programa radial "***La Guerra de los Mundos.***" Se trataba de una invasión de la tierra por extraterrestres. Los oyentes de la emisión la consideraron auténtica, algunos salieron a la calle, tomaron armas

para defenderse contra los invasores de otros planetas... El mismo Wells se vió forzado a explicar por radio lo que estaba radiando.

*"**No es sino una emisión de radio comercial**"*.

Cuando estuve en Los Angeles en el año 1964, conocí a un ex operador de cámara retirado que fabricaba piezas para los trucos de magia del gran Wells. Como los mejores prestidigitadores, Wells diseñaba sus propios ardides, y se hacía fabricar las invenciones de su mente en ebullición. El director consideraba la magia un espectáculo intrisicamente relacionada al cine.

ACTUAR

Caracas, 5 de febrero de 2017

Actuar es vivir. Actuar es hacer.
Actuar es comedia o drama, o las dos a la vez.

Saber actuar es saber escuchar y reaccionar a lo que escuchas como si fuera la primera vez. Este ejercicio es trascendente y hay que hacerlo como el judo, repetirlo hasta que la reacción sea espontánea y sin haberla "pensado".

Recientes investigaciones han llegado a la conclusión de que las primeras manifestaciones del canto de la actuación surgen en Grecia, cuando se realizaban ritos en que los sacerdotes encarnaban a los dioses para explicar al pueblo el significado de sus enseñanzas y órdenes.

El primer actor del que se tiene conocimiento escrito fue el griego **Tespis,** que actuó en el **Teatro de Dioniso de Atenas** en **el año 534 A.C.** En el escenario, Tespis, habló en primera persona interpretando de esta manera a un personaje. En aquel entonces ya se habían narrado historias ante una audiencia, pero siempre en tercera persona, además, de la forma cantada.

La profesionalización de la actuación se inició en Europa en el siglo XVI, en Italia, con las primeras compañías profesionales de *"Comedia del arte"*; en Inglaterra, con las compañías protegidas por la nobleza en tiempos de la Reina Isabel, como la **"Lord Chamberlain's Men"**, la compañía de **Shakespeare**, que luego pasó a llamarse *"King's Men"*; o en Francia, **"La Comédie Française"**.

Hasta el siglo XVII los actores únicamente podían ser hombres. Se consideraba algo de mal gusto que una mujer actuase en un escenario. Así, en la época de Shakespeare los papeles femeninos eran interpretados por hombres o por muchachos jóvenes. Fue en los teatros de Venecia donde se produjo el cambio que permitió a las mujeres realizar interpretaciones teatrales. Inclusive acabamos de ver una ópera de Bellini que se llama **"Roméo y Julieta"** donde los dos personajes son interpretados por mujeres. El montaje es minimalista y "moderno", con un decorado, como un collage, sorprende al que le busca un sentido clásico.

Alfred de Vigny (27 de marzo de 1797 – 17 de septiembre de 1863), poeta, dramaturgo, y novelista francés.

"El secreto del actor es ser uno mismo."

Michael Jackson (29 de agosto de 1958 - 25 de junio de 2009), cantante, compositor y bailarín estadounidense.

"La popularidad de un actor es fugaz. Su éxito tiene la esperanza de vida de un niño pequeño que está a punto de mirar dentro de un tanque de gas con un fósforo encendido."

Fred Allen (31 de mayo de 1894 – 17 de marzo de 1956), actor cómico estadounidense.

"Los actores, igual que los periodistas, somos los historiadores del ahora."

William Shakespeare (26 de abril de 1564 - 3 de mayo de 1616), poeta, dramaturgo y actor inglés.

"Todo el mundo es un escenario, y todos los hombres y mujeres meros actores: tienen sus salidas y sus entradas; y un hombre en su tiempo interpreta a muchas partes..."

Marcel Marceau (22 de marzo de 1923 – 22 de septiembre de 2007), mimo francés.

"Cuando un actor me viene diciendo que quiere discutir su personaje, yo le digo: "Está en el guion". Si él me dice: "pero, ¿cuál es mi motivación?", yo le digo: "Tu sueldo".

Alfred Hitchcock (13 de agosto de 1899 - 29 de abril de 1980), director de cine británico.

"Dicen que no hay papeles pequeños, sino actores pequeños."

Elsa Pataky (18 de julio de 1976-), actriz y modelo española.

"Pensándolo bien, si hay cualquier cosa que yo odiaría como yerno, es un actor; y si hay cualquier cosa que pienso que odiaría peor que un actor como yerno, es un actor inglés."

Joseph E. Kennedy (6 de septiembre de 1888 - 8 de noviembre de 1969), Inversionista, empresario, diplomático y figura política de los Estados Unidos; padre del presidente John F. Kennedy y de los senadores Robert y Ted.

"No soy un actor, soy una estrella."

Buffalo Bill (26 de febrero de 1845 – 10 de enero de 1917), soldado norteamericano, cazador de búfalos y hombre del espectáculo.

"No es que quisiera ser actor de cine, es que quería ser Clark Gable. Esto es lo que quería, y no nada más puro o más profundo."

Fernán Fernán Gómez (28 de agosto de 1921 – 21 de noviembre de 2007), actor español.

"El mejor actor es el que sabe actuar como un mal actor".

Anónimo

"Si en Primaria me hubiesen preguntado lo que yo quería ser de mayor, yo hubiese dicho que actor, pero si no hubiese podido serlo, me hubiese gustado ser un superhéroe."

Vin Diesel (18 de julio de 1967), actor estadounidense.

"Yo me llamo Diesel, pero no soy de petróleo, soy actor"

ACTUAR ES SER...

SERES QUE CAMINAN O VUELAN....

EL MÉTODO

La actuación de método, llamada generalmente **el Método**, es un conjunto de técnicas de actuación teatral desarrolladas a partir del sistema **Stanislavski**.

De acuerdo con el director de escena *Harold Clurman*, es tanto un "medio de entrenamiento de los actores como una técnica para el uso de los actores en su trabajo en papeles". Esta técnica combina el trabajo sobre el papel, con énfasis en la investigación y experimentación de la vida del personaje, y el trabajo sobre uno mismo, haciendo hincapié en la implicación personal del actor y su responsabilidad respecto a la memoria, experiencia y visión del mundo.

Lee Strasberg sostiene que todos los grandes actores "trabajan en dos esferas: el trabajo del actor sobre sí mismo y el trabajo del actor sobre el papel". En el proceso de este trabajo, "un aspecto del arte del actor puede enfatizarse temporalmente a expensas del otro, pero antes de que se pueda crear una imagen convincente sobre el escenario ambos deben ser dominados".

La actriz **Stella Adler** hace notar que el actor tiene que ponerse en las circunstancias de la obra y trabajar desde sí mismo. En sus palabras:

"Define la diferencia entre tu comportamiento y el del personaje, encuentra toda justificación para las acciones del personaje, y luego continúa desde ahí para actuar desde ti mismo, sin pensar dónde termina tu acción personal y empieza la del personaje".

En el ámbito de las técnicas de actuación, la memoria afectiva fue un elemento temprano del sistema de actuación y una parte central del Método de actuación. La memoria afectiva consiste en que los actores se pongan en la situación de los personajes que interpretan a fin de conseguir una mayor interpretación. Stanislavski pensó que los actores necesitaban lograr emoción y personalidad en el escenario mientras daban vida al personaje. También exploró el uso de objetivos, la actuación, y la empatía con el personaje.

"MÉTODO"... CADA QUIEN INVENTA SU PROPIO "MÉTODO"

COMER

Maurice Edmond Sailland–(nació el 12 de octubre de 1872, en Angers, Francia y murió el 22 de julio de 1956 en París) mejor conocido por su nombre **"Curnonsky"** y su apodo **"príncipe de la Gastronomía".** Este personaje fue el más célebre escritor gastronómico francés del siglo 20. Es conocido por haber popularizado *la Guía Michelin*. Escribió más de 65 libros de cocina. Fue un estudioso de *Henri-Paul Pellaprat*. El nombre "Curnonsky" viene del latín ***cur + non*** **"¿por qué no?** Y del ruso **"cielo"**.

No soy ruso, ni polaco, ni judío, ni ucraniano, solo un francés común que le gusta el vino.

Dichos de Curnonsky. (Influenciado por Escoffier)

"La cocina es cuando las cosas tienen el gusto de lo que son."

"Sobre todo, hagan cocina sencilla"

En 1907 inventó en nombre ***"Bibendum"*** para el que llamó **"El Hombre Michelin"** –pues uno de sus lemas publicitarios era que **"Los cauchos Michelín beben o tragan todo hasta los obstáculos"**. Michelín utilizó la frase ***"Nunc est bibendum"*** (Salud en latín) en un afiche de 1898 con el ***Hombre Michelín*** tragando clavos.

Curnonsky obtuvo **La Legión de Honor** en 1929 y lo volvieron oficial en 1938. En 1930 cofundó *"L´Academie des gastronomes"* basada en la "L´*Académie Française*" de los cuales fue presidente hasta 1949. En 1947 comenzó a publicar la revista *"Cuisine et Vins de France"* y cofundó *"***La *Confrérerie des Rôtisseurs"*.

Curnonsky murió cayéndose de la ventana de su apartamento. Estaba haciendo dieta en ese momento y especulan diciendo que se había desmayado.

¡CURNONKY ERES UN OBSESIVO, MULTIFACÉTICO, Y CREATIVO PERSONAJE!

AMOR

Caracas, 17 de febrero de 2017

El amor es uno de los sentimientos humanos más antiguos y revolucionarios.

Desde los cavernícolas la gente se ama, pero a veces, se odia. Estos dos sentimientos, a pesar de ser opuestos, se encuentran a menudo juntos.

Es un concepto universal relativo a la afinidad entre seres, definido de diversas formas según las diferentes ideologías y puntos de vista: artístico, científico, filosófico y religioso. De manera habitual, y fundamentalmente en Occidente, se interpreta como un sentimiento relacionado con el afecto y el apego, resultante y productor de una serie de actitudes, emociones y experiencias. En el contexto filosófico, el amor es una virtud que representa todo el afecto, la bondad y la compasión del ser humano. También pueden describirse como acciones dirigidas hacia otros y basadas en la compasión, o bien como acciones dirigidas hacia otros o hacia uno mismo y basadas en el afecto.

En español, la palabra **amor (del latín, amor, -ōris)** abarca una gran cantidad de sentimientos diferentes, desde el deseo pasional y de intimidad del amor romántico hasta **la proximidad emocional asexual del amor familiar y el amor platónico.**

Las emociones asociadas al amor pueden ser extremadamente poderosas, llegando con frecuencia a ser irresistibles. El amor en sus diversas formas actúa como importante facilitador de las relaciones interpersonales y, **debido a su importancia psicológica central, es uno de los temas más frecuentes en las artes creativas: cine, literatura y música.**

Desde el punto de vista de la ciencia, lo que conocemos como **"amor" parece ser un estado evolucionado del primitivo instinto de supervivencia, que mantenía a los seres humanos unidos ante las amenazas y facilitaba la continuación de la especie mediante la reproducción.**

La diversidad de usos y significados y la complejidad de los sentimientos que abarca hacen que el amor sea especialmente difícil de definir de un modo consistente, aunque, básicamente, el amor

es interpretado de dos formas: **bajo una concepción altruista, basada en la compasión y la colaboración, y bajo otra egoísta, basada en el interés individual y la rivalidad. El egoísmo suele estar relacionado con el cuerpo y el mundo material; el altruismo, con el alma y el mundo espiritual.** Ambos son, según la ciencia actual, expresiones de procesos **cerebrales** que la evolución proporcionó al ser humano; la idea del alma, o de algo parecido al alma, probablemente apareció hace entre un millón y varios cientos de miles de años.

A menudo, sucede que individuos, grupos humanos o empresas disfrazan su comportamiento egoísta de altruismo; es lo que conocemos **como hipocresía,** y encontramos numerosos ejemplos de dicho comportamiento en la publicidad que dice lo que desea que tu consumas. Recíprocamente, también puede ocurrir que, en un ambiente egoísta, un comportamiento altruista se disfrace de egoísmo.

A lo largo de la historia se han expresado, incluso en culturas sin ningún contacto conocido entre ellas, conceptos que, con algunas variaciones, incluyen la dualidad esencial del ser humano: **lo femenino y lo masculino, el bien y el mal, el yin y el yang, el**

Ápeiron de Anaximandro.

Sigmund Freud consideraba que las motivaciones humanas tenían un trasfondo libidinoso, y, por lo tanto, egoísta. Freud describe al amor como un comportamiento exclusivamente narcisista; para él las personas solo aman lo que fueron, lo que son, o lo que ambicionan ser; distingue, incluso, entre grados saludables y patológicos de narcisismo. Escribió, entre otras cosas, que el amor incondicional de una madre lleva a una perpetua insatisfacción:

"Cuando uno fue incontestablemente el hijo favorito de su madre, mantiene durante toda su vida ese sentimiento de vencedor, mantiene el sentimiento de seguridad en el éxito, que en realidad raramente se satisface".

Es una forma de entender las relaciones humanas que se ha extendido durante el siglo XX desde Estados Unidos a otros países occidentales, y actualmente existe una dura pugna entre sus defensores y detractores. Francia y Argentina son los dos países que más se resisten a abandonar la cultura del psicoanálisis. Desde principios del siglo XX las ideas de Freud se han representado con frecuencia de forma explícita o implícita en corrientes del arte, la literatura y el cine. Entre las figuras más notorias con influencias freudianas en la literatura y el cine están **André Bretón, (el**

emplazado "Papa del Surrealismo"), Luis Buñuel (el extraordinario cineasta español/mejicano), Salvador Dalí (el pintor y escultor, apodado por Buñuel: "Ávida Dollars" y **Alfred Hitchcock**, el substancial, y medio-sádico, católico, director de cine inglés.

¡AMOR ES VIDA, Y SI PREGUNTARAMOS LO QUE SIGNIFICA, NADIE LO SABE VERDADERAMENTE!

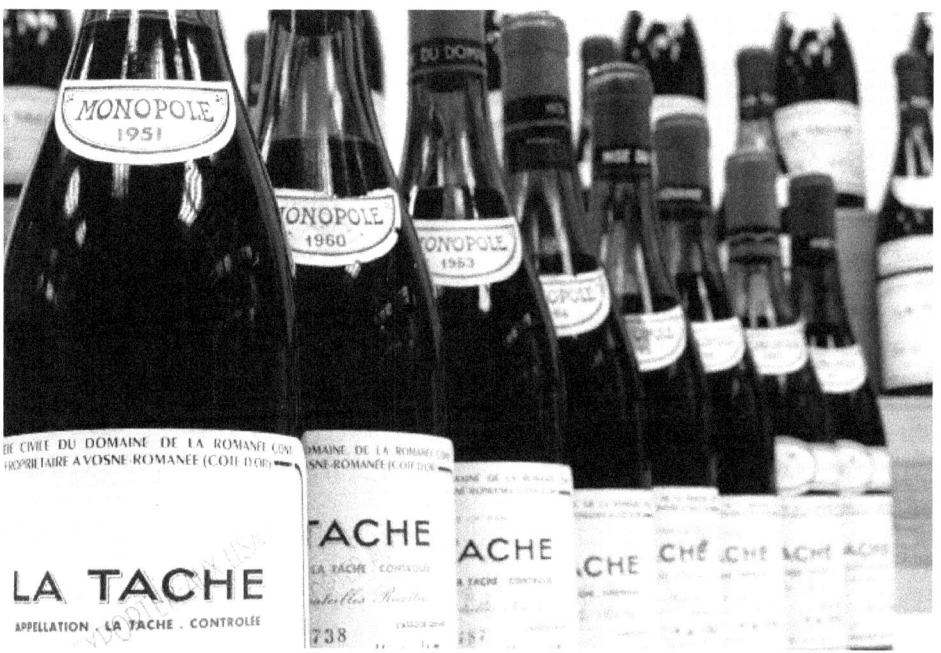

IN VINO VERITAS

VINOS FRANCESES

Los nombres de los vinos franceses se me insinúan como una poesía. Tanto escuché a mis padres y mis hermanos conversando sobre vino, vinos sabrosos que alegran la comida, que nos conllevan a bailar y cantar y hasta silbar. Que te substraen la melancolía para introducirte en un mundo de "gaité", convirtiéndose en compañeros, a veces de buenos consejos y otras veces con advertencias... Lo despierta a uno a recordar poemas de Shakespeare, de Lorca, de Borges, poemas de amor... que uno recita como si fuera la primera o la última vez, y que termina cantándolos.

Claro está que uno puede beber el tradicional vino en dosis reglamentarias: dos vasos al día para un hombre y una copa al día para una mujer, acompañándolos con alimentos sanos y variados, y "gozando" lo que consume. La mesa ayuda mucho a conversar y reposarse mientras uno come y bebe.

Para mí el vino debe **"gustarme"** pues sé aprovechar la calidad y logro gozarlos. Eso me ayuda a beber con gusto y saber limitarme en la cantidad. Por ejemplo, hay vinos producidos en casi

todas partes del mundo que se pueden calificarse como excelentes caldos. En una época los vinos franceses eran los más apreciados, pero ahora los vinos de Chile, de Argentina, norteamericanos, venezolanos, australianos, de áfrica del sur, griegos, rumanos, de marruecos (vinos tintos que manchan) y muchos otros países que producen excelentes productos, pero todavía, que yo sepa no hay nada como un Cheval Blanc de Bordeaux, tinto o el Chateau Yquem en blanco licoroso. Mi padre nos dejó a cada uno de los hermanos varias botellas de este tipo de vino del año 1927 y lo tomamos en familia y lo gozamos a fondo. El Yquem, como tiene mucha azúcar, envejece con gran tranquilidad y distinción. El vino de la región francesa se vende en toneles o en cartón y son vinos del año y se pueden consumir con seguridad el mismo año de producción.

Desde hace algunos años, el término "vin regional" es cada vez más utilizado. Tiene que ver con la autenticidad, la calidad y una excelente calidad/precio. El **"vin regional"** es generalmente consumido por la gente de la región.

Los "vins d´apellation" franceses son los siguientes:
- Vin d´Appelation d´Origine Contrôlée (AOC)
- Vin Delimité de Qualité Supérieure (VDQS)
- Vin de Pays

Sigo con una lista de vinos más reconocidos en diferentes "terroirs" franceses.

BORDEAUX

Los Bordeaux son dos de los más preciados vinos franceses. Son vinos de duración y pueden beberse muchos años después.

BORDELAIS ET SUD-OUEST

Bordeaux AOC, Bordeaux Claret AO, Bordeaux Mousseaux AOC, Bordeaux Rosé AOC, Bordeaux Supérieur AOC, Bordeaux Supérieur – Côtes de Castillon AOC, Bordeaux Supérieur – Côtes de Francs AOC

Bordeaux Supérieur – Haut-Bénauge

ENTRE-DEUX-MERS, GRAVES, SAUTERNAIS

Barsac AOC, Cadillac AOC, Cérons AOC, Côtes de Bordeaux Saint-Macaire AOC, Entre-Deux-Mers AOC, Graves AOC, Graves Supérieures AOC, Graves de Vayres AOC, Loupiac AOC, Premières Côtes de Bordeaux AOC, Sainte-Croix-du-Mont AOC, Sainte-Foy-Bodeaux AOC, Sauternes AOC

VINS DE LA RIVE DROITE

Blaye o Blayais AOC, Côtes de Blaye AOC, Premiéres Côtes de Blaye AOC, Canon Fronsac AOC, Fronsac AOC, Lalande

de Pomerol AOC, Lussac-Saint-Emilion AOC, Montagne-Saint-Emilion AOC, Néac AOC, Parsac-Saint-Emilion AOC, Pomerol AOC, Puisseguin-Saint Emilion AOC, Saint-Emilion AOC, Saint-Georges-Saint-Emilion AOC, Listrac AOC, Margaux AOC, Moulis AOC, Pauillac AOC, Saint-Estèphe AOC, Saint-Julien AOC

VINS DU SUD-OUEST

Béarn AOC, Bergerac AOC, Bergerac sec AOC, Cahors AOC, Côtes de Bergerac AOC, Côtes de Bergerac – Còtes de Saussignac AOC, Côtes de Bergerac Moelleux AOC, Côtes de Buzet AOC, Côtes de Duras AOC

Côtes de Montravel – Haut Montravel AOC, Côtes de Frontonnais AOC

Gaillac AOC, Gaillac Doux AOC, Gaillac Mousseaux AOC, Gaillac Perlé AOC

Gaillac Premières Côtes AOC, Irouléguy AOC, Jurançon AOC, Jurançon Sec AOC, Madiran AOC, Monbazillac AOC, Montravel AOC, Pacherenc du Vic Bihl AOC, Pécharmant AOC, Rosette AOC, Côtes de Saint-Mont VDQS, Côtes du Marmandais VDQS, Tursan VDQS, Vins d´Entraygues et du Fel VDQS, Vins d´Estaing VDQS, Vins de Lavilledieu VDQS, Vin de Marcillac VDQS.

VIN DU PAYS

Vins du Pays de la Dordogne, Vins du Pays de la Gironde, Vins du Pays des Landes, Agenais, Charentais, Comte Tolosan, Condomois, Côteaux de Glanes

Côteaux du Quercy, Côteaux et Terrasses de Montauban, Côtes de Gascogne

Côtes de Montestruc, Côtes du Bruhlois, Côtes du Tarn, Gorges et Côtes de Millau, Saint-Sardom

VALLÉE DE LA LOIRE ET VINS DE LA CÔTE ATLANTIQUE ET DE L´OUEST

Muscadet AOC, Muscadet des Coteaux de la Loire AOC, Muscadet de Sèvre-et Maine AOC, Coteaux d´Ancenis VDQS, Gros Plant de Pays Nantais VDQS

VINS D´ANJOU Y DEL SAUMUROIS

Anjou AOC, Anjou Coteaux de la Loire AOC, Anjou Gamay AOC

Anjou Mousseux AOC, Bonnezeaux AOC, Cabernet d´Anjou AOC

Cabernet d´Anjou Val-de-Loire AOC, Coteaux de l´Aubance AOC

Coteaux de Saumur AOC, Coteaux de Layon AOC, Coteaux du Layon-Chaume AOC, Crémant de Loire AOC, Quarts de Chaume

AOC

Rosé d´Anjou AOC, Rosé d´Anjou Pétillant AOC, Rosé de Loire AOC

Saumur AOC, Saumur-Champigny AOC, Saumur Mousseux AOC

Saumur Pétillant AOC, Savennières-Coulées-de Serrant AOC, Savenières-Roche-aux-Moines AOC, Vins du Haut Poitou VDQ, Vins du Thoursais VDQS

VINS DE TOURRAINE

Bourgueil AOC, Chinon AOC, Coteaux de Loir AOC, Jasniére AOC

Montlouis AOC, Montlouis Mousseux AOC, Montlouis Pétillant AOC

Saint-Nicolas-de Bourgueil AOC, Touraine AOC, Touraine-Amboise AOC

Touraine-Azay-le Rideau AOC, Touraine-Mesland AOC, Touraine Mousseux AOC, Touraine Pétillant AOC, Vouvray AOC, Vouvray Mousseux AOC

Vouvray Pétillant AOC, Cheverny VDQS, Coteaux du Vendômois VDQS

Valençais VDQS

VINS DU CENTRE ET DE L'EST

Pouilly-Fumé AOC, Ménétou Salon AOC, Pouilly sur Loire AOC, Quincy AOC

Reuilly AOC, Sancerre AOC, Châteaumeillant VDQS, Coteaux de Glennois VDQS, Côte Roannaise VDQS, Côtes d´Auvergne VDQS, Côtes du Ferez VDQS, Saint-Pourcain-sur-Sioule VDQS, Vins de l´Orléannais VDQS

VINS DU PAYS

Jardin de la France, Cher, Deux-Sèvres, Indre, Indre y Loire, Loir y Cher

Loire-Atlantique, Loiret, Maine y Loire, Nièvre, Puy-de Dôme, Sarthe, Vendée, Vienne

VINS DU PAYS DE ZONE

Coteaux du Cher et de l´Arnon, Fiefs Vendéens, Marches de Bretagne

Retz, Urfé

JURA

Las viñas del Jura producen una gama amplia de vinos rojos, rosés, grises, blancos y con burbujas. Algunos son:

Arbois AOC, Arbois Mousseux AOC, Arbois Pupillin AOC, Côtes de Jura

Côtes de Jura Mousseux AOC, L´Etoile AOC, Vin de Paille, Vin Jaune

SAVOIE

Crépy AOC, Roussette de Savoie AOC, Roussette de Savoie AOC + Cru AOC

Seyssel AOC, Seyssel Mousseux, Vin de Savoie AOC, Vin de Savoie + Cru AOC, Vin de Savoie Aysse Mousseux AOC, Vin de Savoie Mousseux AOC

Bugey, Vin du Bugey VDQS, Vin du Bugey + Cru VDQS, Vin du Bugey Mousseux o Pétillant VDQS, Vin du Pays, Balmes Dauphinoises, Coteaux du Grésivaudan, Franche-Comté, Vin de Pays de L´Ain

ALSACE

Alsace AOC, Chasselas, Edelzwicker, Gewurtztraminaire, Klevner

Muscat, Pinot Blanc, Pinot Noir, Riesling, Sylvaner, Tokay d´Alsace o Pinot Gris, Alsace Grand Cru AOC, Crémant d´Alsace AOC, Lorraine, Côtes de Toul VSQS, Vins de Moselle VDQS, Vins du Pays, Vins du Pays de la Meuse

BOURGOGNE

Bourgogne AOC, Bourgogne Aligoté AOC, Bourgogne Clairet AOC

Bourgogne Grand Ordinaire AOC, Bourgogne Passe-Tout-Grains AOC

Bourgogne Rosé AOC, Crémant de Bourgogne AOC

CHABLIS ET BOURGOGNE NORD

Bourgogne Irancy AOC, Chablis AOC, Petit Chablis AOC, Sauvignon de Saint-Bris VDQS

CÔTE D´OR ET CÔTE DE NUITS

Bourgogne Hautes-Côtes-de-Nuit AOC, Bourgogne Rosé de Marsannay AOC

Bourgogne Rouge de Marsannay AOC, Côte Nuits-Villages AOC, Fixin AOC

CÓTE DE BEAUNE

Auxey-Duresses AOC, Bourgogne Hautes Côtes de Beaune AOC, Cheilly-lès-Maragnes AOC, Dezize-lés-Maragnes AOC, Sampigny-lés-Maragnes AOC

Chorey-lès-Beause AOC, Côtes de Beaune Villages AOC, Saint-Aubin AOC

Saint-Romain AOC

CÔTE CHALONNAISE

Bourgogne Aligoté de Bouzeron AOC, Givry AOC, Mercurey AOC

Montany AOC, Rully AOC

LE MÂCONNAIS

Mâcon (Blanc) o Pinot-Chardonnay-Mâcon AOC, Mâcon

(Blanc) supérieur AOC, Mâcon Rouge o Rosé AOC, Mâcon Spérieur Rouge o Rosé AOC, Mâcon Village o Mâcon commune AOC, Pouilly-Fuissé AOC, Pouilly-Loché AOC, Pouilly-Vincelles AOC, Saint-Véran AOC

BEAUJOLAIS

El tinto o blanco de Beaujolais que tiene varios géneros: Crus de Beaujolais (Cru Beaujolais). **Los Grands Crus** son diez pueblos, situados en las colinas, y son los de más calidad. **Siete de los crus se refieren a pueblos realmente existentes. Brouilly y Côte de Brouilly se refiere a las zonas de viñedo alrededor de Mont Brouilly y Moulin à Vent** que recibe este nombre por un molino de viento local. **Estos vinos no muestran normalmente la palabra "Beaujolais" en la etiqueta,** en un intento de distinguirse del producido en masa; de hecho, los viñedos en los pueblos cru no tienen permitido producir los **Nouveau**. Sus vinos pueden tener más cuerpo, ser de color más oscuro, y significativamente tienen una vida más larga.

1 **Chiroubles** Mi favorito de los vinos de Beaujolais en buen año. Este cru tiene viñedos a algunas de las mayores altitudes dentro del Cru Beaujolais. Chiroubles cru destaca por su **delicado perfume que a menudo incluye aromas de violetas.**

1.**Brouilly** Es la cru más grande de Beaujolais, situada alrededor de **Mont Brouilly** y contiene dentro de

sus límites al **subdistrito de Côte de Brouilly**. Los vinos destacan por sus aromas a Los vinos se observan para sus aromas de cerezas, frambuesas y grosellas. Junto con **Côte de Brouilly**, es la única cru de la región de Beaujolais que permite otras uvas distintas a la gamay en la zona con viñedos cultivando **también Chardonnay, Aligoté** y **Melon de Bourgogne**. El cru Brouilly también contiene el famoso viñedo **Pisse Vieille** (traducido aproximadamente como "mea, vieja!") que recibió su nombre de una leyenda local de una devota mujer católica que oyó mal las palabras del cura local cuando en la absolución le dijo **"Allez! Et ne péchex plus."** (Ve, y no peques más.) ella entendió ***"Allez! Et ne piché plus."*** (Ve, y no mees más). El nombre del viñedo es la amonestación que su marido le dio al conocer las palabras del sacerdote.

2.Régnié Es el cru reconocido más recientemente, graduándose a partir de una región de **Beaujolais-Villages a Cru Beaujolais en 1988**. Es uno de los cru con más cuerpo de esta categoría. Destaca por su gusto a grosella roja y frambuesa. Es tradición popular local en la región que este cru fue el lugar del primer viñedo plantado en Beaujolais por los romanos.

3.Côte de Brouilly Côte de Brouilly se encuentra en las más altas laderas del volcán extinguido **Mont Brouilly** junto con el Brouilly Cru Beaujolais. Los vinos de esta región están más hondamente concentrados con menos sabor a tierra que el vino **Brouilly**.

4.Fleurie Fleurie es uno de los más ampliamente exportados **Cru Beaujolais** en los Estados Unidos. Estos vinos tienen a menudo una textura aterciopelada con un buqué afrutado y floral.[5] En las mejores añadas, un *"vin de garde"* (vino crianza) se produce que pretende envejecer al menos durante cuatro años antes de consumirse y puede durar hasta 16 años.

5.Saint-Amour – Según una tradición local esta región recibió su nombre por un soldado romano, **(St. Amateur)** que se convirtió al Cristianismo después de escapar a la muerte y estableció una misión cerca de la zona. Los vinos de **Saint Amour** destacan por su gusto especiado con aromas de melocotón. Los *"vin de garde"* requieren al menos cuatro años de envejecimiento y pueden durar hasta doce años.

6.Chénas En el pasado contuvo muchos de los viñedos que actualmente se venden con la denominación **Moulin à Vent**. Es actualmente **el más pequeño Cru Beaujolais** con vinos que destacan por su aroma de rosas silvestres. En añadas ideales, un *"vin de garde"* se produce que se pretende envejecer al menos cinco años antes de consumirse y que puede durar hasta 15. El nombre de la zona deriva del bosque de robles francés (chêne) que solían salpicar la colina.

7. Juliénas Este cru se basa alrededor de la villa llamada así por **Julio César.** Los cincos hechos en esta región destacan por su riqueza y carácter especiado, con aromas que recuerdan a peonías. A

diferencia de lo que pretende **Régnié,** los cultivadores de **Juliénas** creen que esta zona era el lugar de los primeros viñedos plantados en Beaujolais por **los romanos durante esta conquista de la Galia.**

8.Moulin à Vent Los vinos Moulin-à-Vent son muy parecidos a los vecinos **Chénas Cru Beaujolais**. Esta región produce algunos de los ejemplos más duraderos de vino Beaujolais, con algunos vinos que llegan a perdurar hasta diez años. Algunos productores envejecerán su Moulin-à-Vent en roble lo que da a estos vinos más tanino y estructura que otros vinos de Beaujolais. La frase *"fûts de chêne"* (barriles de roble) aparecerá en ocasiones en la etiqueta del vino de estos vinos envejecidos en roble. La región destaca por su alto nivel de manganeso que hay en el suelo, que puede ser tóxico para las vides en altas proporciones. El nivel de toxicidad en Moulin à Vent no mata la vid pero es suficiente para causar clorosis y alterar el metabolismo de la vid para reducir marcadamente la cosecha. El vino resultante de Moulin à Vent son los de más cuerpos y poderosos de Beaujolais. Los vinos estilo *"vin de garde"* requieren al menos 6 años de envejecimiento y pueden durar hasta 20 años.

9.Morgon Morgon produce vinos terrosos que pueden adquirir un carácter borgoñón de una textura sedosa después de cinco años de crianza. Estos vinos son generalmente del color más intenso y rico dentro de los Cru Beaujolais, con aromas de albaricoque y melocotón. En este Cru está una colina en particular, llamada **Mont**

du Py, en el centro de Morgon, que produce el más poderoso ejemplo de los vinos Morgon.

VALLÉE DU RHÔNE

CÔTES DU RHÔNE SEPTENTRIONALES

Côtes du Rhône AOC, Côtes du Rhône Village AOC, Cournas AOC, Crozes-Hermitage AOC, Saint-Joseph AOC, Saint-Péray AOC

Saint-Péray Mousseux AOC, <u>Chusclan AOC</u>, <u>Laudun AOC</u>

CÔTES DU RHÔNES INTERMÉDIAIRES

Châtillon-en-Diois AOC, Clairette de Die AOC, Coteaux de Tricastin AOC

Côtes de Vivarais VDQS, Haut-Comtat VDQS

RHÔNE MÉRIDIONAL

Châteaneuf-du-Pape AOC, Beaumes-de-Venise AOC, Beaumes-de-Venise AOC (VDN), Cuiranne AOC, Chusclan AOC, Laudun AOC, Rasteau AOC

Rasteau AOC (VDN), Roaix AOC, Rochegude AOC, Rousset AOC, Sablet AOC Saint-Gervais AOC, Saint-Marie-sur-Eygues AOC, Saint-Pantaléon-les Vignes AOC, Séguret AOC, Vacqueyras AOC, Valréas AOC, Vinsobres AOC, Visan AOC, Côtes du Ventoux AOC, Gigondas AOC, Lirac AOC, Tavel AOC, Côtes du Luberon VDQS

VIN DU PAYS

Vin du Pays de l´Ardèche, Vin du Pays du Vaucluse, Colines Rhodaniennes

Comté de Grignan, Coteaux de Baronnies, Coreaux de l´Ardèche Principauté d´Orange

PROVENCE

Bandol AOC, Cassis AOC, Côtes de Provence AOC, Palette AOC

Coteaux d´Aix-en-Provence VDQS, Coteaux de Pierrevert VDQS

Coteaux des Beaux-en-Provence VDQS

VIN DU PAYS

Vin de Pays des Alpes de Hautes Provence, Vin de Pays des Alpes Miritimes

Vin de Pays des Bouches-du-Rhône, Vin du Pays du Var, Argens, Coteaux Varois, Maures, Mont Caume, Petite Crau, Sables de Golfe du Lion

DÉPARTMENT DU GARD

Clairette de Bellegard AOC, Costières Du Gard VDQS

VINS DU PAYS

Vins du Pays de Gard, Coteaux Cévenols, Coteaux de Cèze.

Coteaux du Pont-du-Gard, Coteaux du Vidourle, Coteaux Flaviens, Côtes du Salavés, Mont Bouquet, Sables du Golfe du Lion, Serre de Coiran, Uzège, Vaunage, Vistrenque

DÉPARTMENT DE L´HÉRAULT

Clairette du Languedoc AOC, Faugères AOC, Saint-Chinian AOC, Cabrères VDQS, Coteaux de la Méjanelle VDQS, Coteaux de Saint-Chistrol VDQS

Coteaux de Vérangues VDQS, Coteaux du Languedoc VDQS (AOC en 1985)

La Clape VDQS, Montpeyroux VDQS, Picpoul de Pinet VDQS, Pic-Saint-Lou VDQS, Quatourze VDQS, Saint-Drézery VDQS, Saint-Georges d´Orques VDQS, Saint Saturnin VDQS

VINS DU PAYS DE L´HÉRAULT

Ardaillon, Bénovie, Bérange, Bessans, Cassan, Caux, Cessemon, Collines de la Moure, Coteaux d´Enserune, Coteaux de Fontcaude, Coteaux de Laurens

Coteaux du Libron, Coteaux de Murviel, Coteaux de Peyriac, Coteaux du Salagou, Côtes de Brian, Côtes de Céressou, Côtes de Thau, Côtes de Thongue, Gorges de l´Hérault, Haute Vallé de l´Orb, Littoral Orb-Hérault

Mont Baudile, Monts de la Grage, Pézenas, Sables du Golfe du Lion

Val de Montferrand, comté d´Aumelas

DÉPARTMENT DE L´AUDE

Blanquette de Limoux AOC, Fitou AOC, Cabardès VDQS, Corbières VDQS

Corbières Supérieurs VDQS, Côtes de la Malepère VDQS, Minervois VDQS

Vin Noble du Minervois VDQS

VIN DU PAYS

Vin de Pays de l´Aude, Coteaux Cathares, Coteaux de la Cabrerisse

Coteaux de la Cié de Carcassonne, Coteaux du Lézignanais, Coteaux de Miramont, Coteaux de Narbonne, Coteaux de Peyriac, Coteaux de Termenès

Coteaux du Littoral Audois, Côtes de Lastours, Côtes de Pérpignan, Côtes de Prouille, Hautes Vallée de l´Aude, Hauterives en Pays de l´Aude, Hautes de Badens, Val de Cesse, Val de Dagne, Val d´Orbieu, Vallée de Paradis

DÉPARTMENT DES PYRÉNÉES-ORIENTALES

Colliure AOC, Côtes du Rousillon AOC, Côtes du Rousillon-Villages AOC

VIN DU PAYS

Vin de Pays des Pyrénées-Orientales, Vin du Pays d´Oc, Catalan

Coteaux des Fenouillèds, Côtes Catalanes, Val d´Agly

CORSE

Vin de Corse AOC, Vin de Corse Calvi AOC, Vin de Corse Coteaux d´Ajaccio AOC, Vin de Corse Coteaux du Cap Corse AOC, Vin de Corse Figari

Vin de Corse Patromonio, Vin de Corse de Porto-Vecchio AOC, Vin de Corse Sartème AOC

VIN DU PAYS

Ile de Beauté

VINS DOUX NATURELS

Banyuls AOC, Banyuls Grand Cru AOC, Banyuls Rancio AOC

Côtes d´Agly AOC, Grand Rousillon AOC, Maury AOC, Muscat de Frontignan AOC, Muscat de Lunel AOC, Muscat de Miréval AOC

Muscat de Rivesaltes AOC, Muscat de Saint-Jean de Minervois AOC

Rivesaltes AOC

Vemos que Francia, no solamente tiene tradición vinícola de miles de años, sino que tiene una producción y una organización extraordinaria, que solamente puede lograrse con la colaboración del Ministerio de la Agricultura, y de la participación de los productores y los vendedores del vino francés.

VINOS DE FRANCIA RECUERDOS OLFATIVOS E INTOXICANTES DE POESÍA DE MEMORIA...

DORMIR

El ser humano adulto debe dormir de 6 a 8 horas por noche. Una vez que pasa los 60 años la cantidad de sueño requerido va disminuyendo hasta seis horas por noche entre 70 y 80 años.

SOÑAR

Dicen muchos que saben de eso que el soñar es algo que carga la persona. Hay épocas de mi vida, en la cual no me acompañaban los sueños. ¡La creatividad crece con los sueños, sea con las invenciones novedosas que surgen del sueño!

No soy sicoanalista y por consiguiente no voy a hacer un análisis clínico del sueño ya que no estoy preparado para eso, así que lo que les propongo son observaciones hechas por un cineasta venezolano que ha observado mucho. Las anécdotas que les voy a contar las he vivido o observado de otras gentes. Las soluciones son personales de un ser que no ha estudiado para eso, sino que utiliza la capacidad de un cineasta y escrito para observar.

SOÑAR ES VIVIR...

VOLAR

Caracas 16 de febrero de 2017

Algunos añoran volar, en avión o en globos. Otros utilizan paracaídas, aunque el nombre de ese objeto es para las caídas... Unos suben y otros bajan.

A otros le gustan **"volar"** dentro del espacio del mar en submarinos o en trajes de baño o para evitar el frío, pescando con botellas de oxígeno entre tiburones, pulpos, morenas y picúas y otros bichos malignos de comen gente o que nosotros, si los atrapamos nos los comemos nosotros mismos.

Un piloto de aviación, una vez que volando en avión sube más allá de los 10,000 a 14,400 pies de altitud, dependiendo el manual aeronáutico que sigue, y si el aparato no está presurizado, al piloto se le requiere utilizar oxígeno. De no hacerlo le da una enfermedad llamada **hipoxia** que se asemeja a un juego irresponsable, algo que lo lleva a hacer cualquier locura o atrevimiento dónde pierde el control de la aeronave y cae a tierra.

Del fondo del mar, a la altura dónde comienzan las nubes llamadas cúmulos de buen tiempo, que se ven tanto en Caracas y que son tan hermosas hay que saber reconocer el tiempo si un es piloto de avión.

Los cúmulos que crecen más altos se convierten en cumulonimbos o estratocúmulos que contienen lluvia, vientos fuertes, rayos y electricidad.

OTRO ESTILO DE VOLAR ES: DROGARSE O DISPARARSE UN TIRO EN LA CABEZA HASTA VOLARSE EL CEREBELUM...

CYD CHARISSE

Caracas, 23 de febrero de 2017

Para mi gusto la más gran actriz y bailarina de musicales de Hollywood. Tenía una figura espectacular y sensual, de piernas largas... Sabía escoger los grandes directores o bailarines acompañantes, entre ellos a **Vincente Minelli y Georges Cukor.** Nacida en Amarillo, Texas, el 8 de marzo de 1922, como **Tula Ellice Finklea,** pronto se vio que estaba muy dotada para el baile, por lo que recibió clases de ballet y llegó a formar parte del **Ballet Ruso de Sergei Diaghilev**, con seudónimos como **Felia Sidorova y María Istomina.**

Posteriormente decidió intentar trabajar como actriz en la industria cinematográfica, y para eso eligió cambiar su nombre a **Cyd,** a partir del apelativo con el que la llamaba su hermano: **Syd (del inglés sister). Cuando en 1939** (con 18 años) se casó con su profesor de baile Nico Charisse, decidió adoptar su apellido también en el nombre profesional.

En 1948 volvió a casarse con el actor y cantante **Tony Martin,** con el que mantuvo **sesenta años de matrimonio,**

hasta su fallecimiento (un récord en parejas de Hollywood). Tuvo dos hijos: **Nick Charisse**, de su primer matrimonio, y **Tony Martin Jr**. del segundo. Su sobrina es **la actriz Nana Visitor**, y **Liv Lindeland, Playmate** de la revista **Playboy** en **1971, es su nuera.**

Escribió una autobiografía conjunta con su marido, titulada *The two of us (Nosotros dos)*, y en 2001 **entró a formar parte del Libro Guinness de los Récords** en la categoría de «Piernas más valiosas», dado que en 1952 firmó un seguro por valor de **5 millones de dólares** para protegerlas, superando así el récord de su antecesora, **Betty Grable.**

Carrera

Charisse actuó en varios dúos con famosos bailarines como **Fred Astaire** o **Gene Kelly**. Su obra incluye dos de las secuencias más aclamadas de la historia de los musicales: el ballet de **"Broadway Melody"** en **"Cantando Bajo La Lluvia"** y el **"Girl Hunt Ballet"** en Melodías de Broadway **"The Band Wagon" de Vincent Minelli (1953).** Esta película recibió 8 Oscares. Además

de Fred Astaire y Cyd Charisse, actuaron Oscan Levant y Nanette Fabray. La historia es de Betty Comden y Adolph Green. La fotografía es de Harry Jackson en Technicolor. La dirección de arte es de Preston Ames. La decoración del set es de F. Keogh Gleason. El diseño de la ropa es de Mary Ann Nyberg. Los bailes están coreografiados por Michael Kid. El filme fue realizado en los Estudios de la Metro Goldwyn-Mayer, en el número 10202 West. Washington Boulevard, Culver City, California, USA.

Su debut en Hollywood fue en **"Something to Shout About"** (Algo por lo que gritar), de 1943, tras lo cual pasó un tiempo haciendo pequeños papeles secundarios en películas como **"Mission To Moscow"** (1943), **"The Harvey Girls"** (1946), **"Ziegfeld Follies"** (1946), o **"En una isla contigo"** (1948).

En los años 50 su carrera dio un importante giro cuando firmó un contrato con la **Metro Goldwyn Mayer** y comenzó a tener papeles más importantes en películas de diversos géneros, aunque principalmente musicales. En esa época participó en **"Cantando bajo la lluvia"**, **"Melodías de Broadway"**, **"Brigadoon"**, **"Siempre Hace Buen Tiempo"** y **"La Bella de Moscú"**.

Pasada la época dorada de los musicales, las apariciones de Cyd Charisse en pantalla disminuyeron. En los años 60 grabó varias películas, entre las que destaca **"Dos semanas en otra ciudad" de Vincent Minelli y "Something's Got to Give" de George Cukor, donde compartía créditos con Marilyn Monroe y Dean Martin**. Ésta quedó inconclusa por el deceso de Monroe.

En 1967 se retiró del cine, salvo por esporádicas apariciones en películas como Los Conquistadores de Atlantis, de ciencia ficción.

Más recientemente apareció en vídeos musicales, por ejemplo **"I Want To Be Your Property"**, **"The Blue Mercedes"** o **"Alright" de Janet Jackson"**; en este último daba unos pasos de baile.

En 1990 grabó un vídeo de fitness para personas de avanzada edad (ella tenía 69 años en ese momento), titulado **"Easy Energy Shape"** Up (que se puede traducir como "Puesta A Punto de Baja Intensidad"). Además, apareció en documentales que retratan la época dorada de los estudios de Hollywood.

Desaparición física:

Charisse, artista voluptuosa y atlética, con una espléndida figura hasta edad avanzada, ingresó en el **Cedars-Sinai Medical Center** en Los Ángeles, California el 16 de junio de 2008 después de haber sufrido un aparente ataque cardiaco. Murió en la mañana siguiente a la edad de **86 años**.

Filmografía seleccionada:

Ziegfeld Follies, 1946

The Harvey girls, 1946

Hasta que las nubes pasen, 1946

Norte salvaje, 1952

Cantando bajo la lluvia, 1952

Melodías de Broadway, 1953

Brigadoon, 1954

Cita en las Vegas, 1956

La bella de Moscú, 1957

El crepúsculo de los audaces, 1958

Something's Got to Give, 1962

(Película inacabada por la trágica muerte de **Marilyn Monroe**)

Dos semanas en otra ciudad, 1962

Los silenciadores, 1966

Los conquistadores de Atlantis, 1978

Observaciones de Cyd Charisse

1. **[sobre Fred Astaire y Gene Kelly]** *Yo puedo mirar a Fred en todo momento, pero pienso que nunca hizo un movimiento errado. Era un perfeccionista. Ensayaba secuencias por horas hasta que se sentía satisfecho. Gene hacía lo mismo. Ambos buscaban la perfeción aunque eran personalidades completamente diferentes...*

2. **[sobre Fred Astaire y Gene Kelly]** *Fred nunca pudo hacer los "lifts" que hacía Gene. Digo que eran las más grandes personalidades que existían en la pantalla. Cada quien con su estilo personal. Cada uno un "espectáculo" trabajar con ellos. Pero es como comparar manzanas a naranjas. Ambos son deliciosos a su manera.*

3. *Nunca hice "tap" en la pantalla. Me formé como bailarina de ballet y no estoy acostumbrada a darle golpes al suelo con las piernas dobladas.*

4. *Los censores estaban siempre alertas en el estudio. En la película **"Sinfonía de Corazón" (1954)** se mantenían parados sobre escaleras para observar si estaba vestida como lo decía el Código del Cine Norteamericano de la época.*

5. ***Fred Astaire** se movía como un vidrio. Físicamente, era fácil bailar con él. No era difícil para mí... No necesitaba utilizar la misma vitalidad y fuerza que él.*

6. *Cuando **Gene Kelly** le preguntó que quería que grabaran en su sepulcro, ella dijo: **"Si debía dejar el baile o la actuación, escogería que quedarme con el baile."***

7. *A la gente, a veces, le costaba recordarse de su cara, pero nunca de sus piernas.*

Su hija, **Sheila Charisse**, murió en el accidente aéreo el 25 de mayo de 1979 de **American Airlines, vuelo 191** saliendo del aeropuerto **Chicago's O'Hare International Airport**.

Le dieron la medalla **"American National Medal of the Arts"** en 2006 por el **National Endowment de las Artes en Washington, D.C.** por sus servicios al baile.

Actuó con **Ricardo Montalban** en seis películas: **Fiesta** (1947), **On an Island with You** (1948), **Me besó un bandid**o (1948), **The Mark of the Renegade** (1951), **México de mis amores** (1953) and **Won Ton Ton, el perro que salvó a Hollywood** (1976).

El director de los **Ballet Russe** visitó la escuela y la vio bailar. La invite a participar en su compañía con la cual luego viajó. Mientras estaban en Francia, **Nico Charisse** y ella se escaparon y tuvieron un hijo **Nico Charisse**. Su matrimonio terminó en divorcio en 1947.

Creció en Amarillo, Texas. Su padre, **Ernest Enos Finklea, Jr.**, un joyero y amante del ballet, la ayudó a tomar clases de ballet por razones de salud… Su madre fue **Lela Norwood Finklea**.

Su esposo decía que él sabía con quien había bailado en la **Metro-Goldwyn-Mayer**. Si volvió con golpes en el cuerpo, había bailado con **Gene Kelly**, sino con el ágil **Fred Astaire**.

Tenía 70 años cuando hizo su debut en Broadway en **"Grand Hotel"**.

Primero tomó clases de ballet con su padre, **Ernest**. Era una niña frágil y enfermiza que había tenido poliomelitis. Las clases de

baile la ayudaron a ponerse más fuerte.

Comenzó en Hollywood con el Ballet Russe con la Estrella **David Lichinde** que lo habían contratado para una secuencia de ballet del **Something to Shout About** (1943). Cyd, que la llamaban, en esa época **Lily Norwood**, apareció en una escena y llamó mucho la atención. Recibió proposiciones para cine entre las cuales, con Astaire en **Ziegfeld Follies** (1945), que la llevó a un contrato con el estudio **Metro-Goldwyn-Mayer**.

Fred Astaire, en su memoria escrita de 1959 **"Steps in Time"**, se refirió a Cyd como "una belleza dinamitoza".

Ella y su esposo Tony Martin comenzó un dúo en televisión y en night-clubes durante su mayor época del cine.

Su porte obscuro, inicialmente fue colocada como belleza étnica. Participó con **Ricardo Montalban** en la película **Fiesta** (1947), y como una polinesa en el filme de **Esther Williams**, **On an Island with You** (1948).

Le dieron una Estrella en el **Hollywood Walk of Fame, en el número 1601 de Vine Street, en Hollywood, California**, el 8 de febrero de 1960.

Fue aceptada en el **Texas Film Hall of Fame** en Austin, Texas, en marzo del año 2002.

Charisse es una de las bailarinas/actrices que estuvo en filmes de Fred Astaire y Gene Kelly. Otras actrices que también han hecho eso son: **Judy Garland, Rita Hayworth, Vera-Ellen, Debbie Reynolds** and **Leslie Caron**.

Antes de su primer role en el largometraje **"Something to Shout About" (1943)** (filmada en 1942), Cyd appeared en al menos seis filmes con sonido (cortometrajes que se podían ver en rocolas de esa era. Su primera aparición probablemente fue **Escort Girl** (1941), (copyrighted 4 November 1941), en el cual una bailarina muy parecida a Cyd, sin su nombre, baila en una secuencia dentro de un café.

Aunque Cyd está enterrada en el **Hillside Memorial Park**, un buen conocido cementerio judío. Charisse era Metodista Protestante.

Ella es una de las bailarinas que participó en un video musical de hip-hop. Tuvo un "cameo" en **"Alright" (1990)** de **Janet Jackson**.

Es miembro honorario de la "National Federation of Republican Women", junto con Laraine Day, Rhonda Fleming and Coleen Gray.

CYD, QUEDAS EN MI MEMORIA COMO UN SUEÑO BAILADO...

VINCENTE MINELLI

Caracas, 24 de febrero de 2017

Nació el 28 de febrero de 1903 en Chicago, Illinois. Murió el 25 de julio de 1986, en Beverly Hills, Los Ángeles, California de pulmonía y enfisema. Su nombre original fue Lester Anthony Minnelli. Su tamaño era de 1 metro 75 centímetros.

Lester Anthony Minnelli nació en Chicago (Illinois) y fue el último hijo superviviente de la pareja de **Mina Mary LaLouette Le Beau** y **Vincent Charles Minnelli**. **Su madre era una canadiense francófona** mientras que **su abuelo (Vincent Minnelli), era inmigrante siciliano**, lo que responde a su apellido italiano. Pero lo que más destaca de sus primeros años es que vivió y creció en una familia de teatro. De hecho, **su padre era el director del Minnelli Brothers' Tent Theater**, que cruzaba todo el Medio oeste de los Estados Unidos. Fue así como el pequeño Lester viajaba entre Delaware y Chicago. De todas maneras, no dejó los estudios y eso le permitió entrar en la universidad.

Una vez graduado, Minelli trabaja en una **sastrería de una viuda en Marshall Fields.** Pero pronto deja ese trabajo para

buscar una oportunidad en el mundo de la **farándula.** Ahí empieza un innumerable listado de trabajos relacionados con el mundo del teatro en el Este de los Estados Unidos (**asistente de fotografía, ayudante de producción**) hasta llegar a ser director de escenarios en el **Radio City Music Hall de Nueva York e, incluso, dirigió eventualmente algunos musicales en Broadway en 1935.**

En 1937, da el salto al cine. Hace sus primeros trabajos para la Paramount pero no sería hasta conocer al productor de **la Metro-Goldwyn-Mayer Arthur Freed** cuando ya se instala definitivamente en Hollywood.

En aquel momento, el panorama del musical, a excepción de las películas de la maravillosa pareja formada por **Fred Astaire y Ginger Rogers**, era realmente desalentador. Pero Minelli no perdió la esperanza y empezó a estudiar la industria, colaborando en unidades de dirección de Freed de las películas **Armonías de Juventud (Strike Up the Band,** 1940) y **Babes on Broadway** (1941), con **Mickey Rooney o Judy Garland (su futura esposa de 1945 a 1951).** El debut como director llegaría con el musical **Cabin in the Sky (1943),** un film modesto y que pasó discretamente por crítica y público pero que marcó el rumbo de

su filmografía como director. Lo más interesante de este último filme es que era bailado y cantado totalmente por gente "afro-americana".

HOLLYWOOD

Después de su debut y con el respaldo de Freed, Minnelli lucha con la MGM y con la propia Judy Garland (por aquel entonces rutilante estrella después del éxito de **El mago de Oz**) para poder realizar con ella **Cita en San Luis (Meet me in Saint Louis).** Al final, la llegó a dirigir en 1944 y se convirtió en un absoluto éxito. Y es que el resultado fue un magnífico film en **Technicolor** y de ideas costumbrista de ese periodo (Minnelli era amante del cine en color y de las películas de época) donde se retrata la vida de la familia Smith y de sus dos románticas hijas. Además**, Cita en San Luis** dejaba una de sus primeras canciones que pasarán a la posteridad: **The Trolley Song.** Una escena durante el Halloween, niños van a pedir caramelos a la casa de al lado, y son "espantados" por alguien que la cámara no ve. Misterios que Minnelli repetirá en la mayoría de sus películas.

El rutilante éxito de **Cita en San Luis** y su boda con Garland, convierte a Minnelli en uno de los mejores valores de Arthur Freed, que se vio refrendado con la gran aceptación de público que

tuvo **The Clock** en 1945, una comedia romántica no musical y que confirma a Minnelli como uno de los directores más versátiles de Hollywood en los 40. Poco después, volvería a triunfar con el remake de **Ziegfeld Follies** (1946), comprobando que Minelli es uno de los cineastas más imaginativos y frescos del Hollywood de esa época.

Sus siguientes dos proyectos no corrieron la misma suerte. Fueron los musicales: **Yolanda y el ladrón (Yolanda and the Thief),** 1945) y **El Pirata (The Pirate),** 1948). Ninguno de los dos conectaron con el gran público. En especial, sorprende ésta segunda. **El Pirata** dio a conocer a Gene Kelly (con Judy Garland de acompañante) y la canción "**Be a clown**" cantada por ambos protagonistas. Pero no fue del agrado ni de la crítica ni del público por no entender a un director complejo y artístico.

A finales de los 40, la relación sentimental entre Garland y Minelli empezaba a no ser la ideal, y eso a pesar del nacimiento de **Liza**, la hija que tuvieron juntos. Esto unido a los fracasos en taquilla de sus dos proyectos anteriores, hicieron que el director se alejara por un tiempo de los proyectos musicales. Los fracasos provocaron que la MGM controlara un poco más sus próximos trabajos. Fue así como creó la nueva versión de **Madame Bovary** (película de 1949) (1949), un drama romántico. De todas maneras, pronto encontró uno de sus

mejores filones: el de la comedia. Fue en 1950 cuando rodó **el Padre de la Novia (Father of the Bride)** protagonizado por **Spencer Tracy y Elizabeth Taylor** como padre e hija respectivamente. La cinta se convierte en una deliciosa película donde se cuenta los traumas de un padre ante la inminente boda de su hija. La película se convierte en un éxito tan espectacular en todo el mundo que Minnelli se ve obligado a realizar la secuela un año más tarde, **El padre es abuelo (Father's Little Dividend)**.

Con el crédito recuperado, Minnelli no ha olvidado su auténtica tendencia: los musicales. Nuevamente con la ayuda de **Arthur Freed**, se embarca en 1951 en la ambiciosa película **Un Americano en París (An American in Paris)** con **Gene Kelly** y, por aquel entonces, una desconocida bailarina llamada **Leslie Caron** (del ballet de la ópera de París) como protagonistas, y con **George Gershwin** como compositor. Un americano en París supone la primera piedra de la concepción moderna del cine musical. La escena final de 16 minutos (de carácter onírico) donde Kelly y Caron bailan al igual que lo hace la cámara es el ejemplo sumo de la concepción de Minnelli y también de Kelly. Llevaría esa idea a su otro gran éxito **Cantando bajo la lluvia (Singing in the rain)**. Todo esto más su éxito en taquilla le valió a la película el Óscar a la mejor película **en 1952**.

Después de este proyecto, Minelli comienza a alternar los musicales con cintas de otro estilo. De hecho, la siguiente es **Cautivos del mal (The Bad and the Beautiful,** 1952) protagonizado por **Kirk Douglas, Lana Turner** y **Gloria Grahame.** Una película que supone dos elementos innovadores en la filmografía del director. La primera es que está filmada en blanco y negro, renunciando a uno de sus principales pilares de su idea como artista: el color. Y el segundo, Minnelli es uno de los primeros directores que realiza un proyecto donde muestra las miserias de la propia industria cinematográfica.

Un año después, vuelve Minnelli a un proyecto musical **Melodías de Broadway 1955 (The Band Wagon, 1953**). Una satisfacción doble para el director y Freed: primero porque fue uno de los éxitos de taquilla más importantes de la carrera de Minnelli y segundo porque por fin y después de tantos años, el realizador pudo trabajar con **Fred Astaire y Cyd Charisse.** Es una de las joyas en la historia del género musical.

En la segunda mitad de la década de los 50, continúa con la fórmula ese artista de alternar películas musicales con comedias o dramas. Todo ello en una imparable producción del director que lanzaba una o dos películas por año. Así llegaría **The Long, Long**

Trailer (1954) con **Lucille Ball y Desi Arnaz, Brigadoon (1954),** con **Gene Kelly, Van Johnson y Cyd Charisse,** que era una adaptación de un musical de Broadway **con** Gene Kelly y Cyd Charisse, **Un extraño en el paraíso (Kismet, 1955)** y **Té y simpatía (Tea and Sympathy),** una comedia romántica con **Deborah Kerr.**

En 1956, llega otra de las películas más recordadas del director, **El loco del pelo rojo (Lust for Life).** La película representa un drama sobre la vida de **Vincent Van Gogh (Kirk Douglas)** y donde Minnelli fusiona su propio concepto pictórico de las películas con las del propio pintor holandés obteniendo de ello una magnífica y majestuosa obra en movimiento. En este film aparece también **Anthony Quinn** interpretando a **Paul Gauguin.** Aparte de Quinn, **El loco del pelo rojo** estuvo nominado a tres Óscar más **(logró los premios de mejor actor, mejor dirección y mejor guion adaptado)**, obteniendo sólo el de **Quinn**. Minnelli no estuvo nominado. El Óscar al mejor director seguía sin ser otorgado a Minnelli.

Después de la biografía de Van Gogh, Minnelli volvió a su frenético trabajo con **Mi desconfiada esposa (Designing Woman, 1957)** y **Mamá nos complica la vida (The Reluctant**

Debutante, 1958).

Pero dónde se le abrirían las puertas de la Academia sería con su siguiente producción **Gigi (1958)**. La película es basada en un libro escrito por la escritora francesa **Colette** de 1944, y narra la vida de un conquistador mujeriego y sus relaciones con una bella colegiala en un París idílico de primeros de siglo y supone un exquisito retrato lleno de colorido y de vida. Los actores relevantes de este filme son: **Leslie Caron, Maurice Chavalier, Louis Jourdain, Herminone Gingold, Eva Gabor y Jacques Bergerac.** En conductor musical es **André Previn**, la fotografía de **Joseph Ruttenberg**, el vestuario y la dirección de arte es de **Cecil Beaton**, la decoración es de **Keogh Gleason**. El texto de las canciones es de **Alan Jay Lerner** y la música es de **Frederick Lowe**. El filme fue hecho en **Metrocolor**, con sonido **stereo Westrex, Perspecta Stereo, Mono**, y en **Cinemascope**. Pero lo más importante de esta película fue el reconocimiento unánime de sus colegas nominando la película a nueve Óscar y consiguiendo las nueve, entre ellas las de Mejor director, Mejor película y Mejor canción (la deliciosa canción interpretada por **Maurice Chevalier "Thank Heaven for Little Girls".** Minelli entraba ya en el selecto club de los directores oscarizados.

Las escenas fueron filmadas en:

- Auberge de la Moutière - 14 Rue Moutière, Montfort-

l'Amaury, Yvelines, France
- Hollywood, Los Angeles, California

(Terraza en la canción **"I Remember It Well"**)
- Jardin des Tuileries, Paris 1, Paris, France
- Jardin du Luxembourg, Paris 6
- Maxim's - 3 Rue Royale, Paris 8, Paris, France
- Metro-Goldwyn-Mayer Studios - 10202 W. Washington Blvd., Culver City, California, USA (estudio)
- Musée Jacquemart-André - 158 Boulevard Haussmann,
- Paris 8, Paris, France

Palais des glaces, Paris 10, France
- Parc Monceau, Pais 8
- Place Furstenberg, Paris 6, Paris, France
- Tour Eiffel, Champ de Mars, Paris 7, Paris, France
- Bois de Boulogne, Paris 16, Paris, France

(Escena de pelea de flores) Paris, France
- Venice Beach, Venice, Los Angeles, California, USA (escenas de playa)

El Óscar catapultó la calidad de los siguientes proyectos de Minelli, por lo menos a corto plazo. Sus siguientes películas fueron destacables **Como un torrente (Some Came Running**, 1959) y **Con él llegó el escándalo (Home From the Hill**, 1960).

Con **Judy Holiday** en el musical **Suena el teléfono (Bells Are Ringing,** 1960) tuvo un rotundo fracaso. Sinembargo considero que la película es un excelente filme con la participación estelar de Judy Holiday, comediante norteamericana considerada como una "estrella" por la crítica francesa del Cahiers du Cinéma.

Las siguientes películas del director fueron **Los cuatro jinetes del apocalipsis (The Four Horsemen of the Apocalypse,** 1962) y **Dos semanas en otra ciudad (Two Weeks in Another Town**, 1962). Esta última película describe el declive de Hollywood y, curiosamente, padece un paralelismo con la del propio realizador.

Durante los años 60, Minnelli realizó comedias comercialmente satisfactorias. El final de su carrera acabó con dos musicales : **Vuelve a mi lado (On a Clear Day You Can See Forever,** 1970) con **Barbra Streisand**, y una conmovedora **Nina (A Matter of Time**, 1976) interpretada por su hija **Liza Minnelli** y que sería su película póstuma.

En 1974, publicó sus memorias bajo el título **I Remember It Well.**

Trivia

Nombró a su hija Liza Minelli por la canción **"Liza"** de Georges Gershwin.

Inventó un dolly que pasaba por los sitios más pequeños y movía la cámara en cualquier dirección.

Utilizó un Amarillo que debía mezclarse especialmente en sus decorados y que los pintores apodaron **"Amarillo Minelli"**.

Cuando comenzó a trabajar en MGM, le permitieron trabajar como asistente general durante un año y de esa forma conoció todos los departamentos de ese estudio.

Fue votado el **"Mas gran director de todos los tiempos"** por la revista Entertainment Weekly.

Padrinos de su hija Liza con Judy Garland fueron Ira Gershin y Kay Thompson.

Minnelli es uno de los pocos directores de Hollywood que poseía una "mise en scene" completamente particular. Minnelli fue primero un diseñador de decoración y un diseñador de vestuario antes de que Arthur Freed lo dejara dirigir. Su "toque" visual en

Technicolor es a veces exagerado, o hasta vulgar, pero en su mejor trabajo es en **"Meet Me in St. Louis (1944)** cada elemento visual es la reflexión de sutalento visual.

Tiene el record en el teatro nuyorkino, Radio City Music Hall. 17 de sus películas se mostraron por 85 semanas.

Teniendo que reeditar el filme "**Two Weeks In Another Town**": "Es duro pensar en las dificultades que tuve con esa película.
Pero me fui a Venezuela dónde paseé varias semanas atravesando selvas. Es algo fantástico.
Dice Minelli.

...pero el surrealismo está muy presente en todas mis películas.

Me encantan las películas de Bertolucci, Visconti, y Fellini.

Las películas norteamericanas son muy populares en el resto del mundo... y yo no sé porque...

Cedric Gibbons era el Gran Cardenal del departamento de Arte.

***Designing Woman** fue escrita para la pantalla.*

Filmamos en todos los sitios dónde Van Gogh trabajó...

Utilizo colores para resaltar los puntos de la historia y los caracteres...

El color puede hacer cualquier cosa que se haga con blanco y negro.

*"**El Pirata**" es surrealismo, como curiosamente es también "**Father of the Bride**"*

Permito alguna improvisación porque hay algo químico que los actores pueden llevar a la pantalla que es intangible.

Aprendo todo el tiempo.

Dejé el teatro y todo me empujó hacia lo cosas comerciales...

Me acerco, sin querer, a cosas que han sucedido...

Empecé como pintor y nací en el teatro...

YO TOMO SIEMPRE EL CAFÉ SIN AZUCAR, TU SABES…
APENAS UN POQUITO DE CREMA.

LUIS BUÑUEL

Caracas 27 de febrero de 2017

Películas de Luis Buñuel

Entre 1929 y 1977 dirigió un total de 32 películas Además, en 1930 rodó **Menjant garotes** ("Comiendo erizos"), una película muda de únicamente cuatro minutos, con la familia Dalí como protagonista.

Como yo digo en mi libro **"Que Boten Mis Cenizas Al Aire y Se Olviden de Mi – Luis Buñuel - Cineasta de Realidad y Sueños – Guía para un proceso de descubrimiento de las películas de Luis Buñuel"**, Buñuel no es un cineasta facil sino que le gusta "esconder" ***"bouiller les pistes"*** sus ideas detrás del humor, la realidad y el horror. Para los latinoamericanos, el trabajo de Buñuel no es marginal ni extraño sino imaginativo vital y profundamente arraigado en nuestra realidad: vivimos prácticamente en una biósfera virtual *buñueliana*... La disposición surrealista de Buñuel frente al Amor y la Libertad, con mayúsculas, son referencias fundamentales e inescapables para todos los Latinoamericanos.

La obra completa del cineasta Luis Buñuel.

1 Un Perro Andaluz (Un chien andalou, 929). Francia

2 Las Hurdes, 1933). España

3 Gran Casino (En el viejo Tampico, 1947).

4 El Gran Calavera (1949). México

5 Los Olvidados (1950). México

6 Susana (Susana, Demonio y carne, 1951). México

7 La Hija del Engaño (1951). México

8 Una Mujer sin Amor (Cuando los hijos nos juzgan, 1952) México

9 Subida al Cielo (1952). México

10 El bruto (1953). México

11 Él (1953). México

12 La Ilusión Viaja en Tranvía (1954). México

13 Abismos de Pasión (1954). México

14 Robinson Crusoe (realizada en 1952 y registrada en 1954). México

15 Ensayo de un Crimen (La Vida Criminal de Archibaldo de la Cruz, 1955). México

16 El Río y la Muerte (1954-1955). México

17 Así es la Aurora (Cela S'appelle L'Aurore, 1956). Francia

18 La Muerte en el Jardín (La Mort en ce Jardin, 1956). Francia

19 Nazarín (1958-1959). España

20 Los Ambiciosos (La Fiebre Sube a El Pao, La Fièvre Monte a El Pao, 1959). México

21 La Joven (The Young One, 1960). USA

22 Viridiana (1961). España

23 El Ángel Exterminador (1962). México

24 Diario de una Camarera (Le journal d'une Femme de Chambre, 1964). France

25 Simón del Desierto (1964-1965). Francia/México

26 Belle de Jour (Bella de Día, 1966-1967). Francia

27 La Vía Láctea (La Voie Lactée, 1969). Francia

28 Tristana (1970). Francia /España

29 El Discreto Encanto de la Burguesía (Le Charme Discret de la Bourgeoisie, 1972). Francia/España

30 El Fantasma de la Libertad (Le Fantôme de la Liberté, 1974). Francia

31 Ese Oscuro Objeto del Deseo (Cet Obscur du Déssir) Francia

Raíces

Luis Buñuel fue el mayor de siete hijos y nació el 22 de febrero de 1900 – simbólicamente con el comienzo del siglo – en el pueblo de **Calanda, provincia de Teruel (Aragón), en España**. Lo cito varias veces:

"Donde la Edad Media duró hasta la primera Guerra Mundial" y "donde había dos iglesias y siete curas…".

"Fue en Calanda donde tuve mi primer encuentro con la muerte, la cual, junto a una profunda fe religiosa y el despertar de la sexualidad, constituyeron las fuerzas dominantes de mi adolescencia".

Su padre se convirtió en un terrateniente rico por medio de las ganancias de una ferretería que tenía en Cuba antes de regresar a Calanda. Un teatro (un teatrino) que le dio su padre fue su primera experiencia teatral.

Tal como muchas figuras internacionales formadas bajo la influencia de los curas jesuitas, descubrió, a través de ellos, su interés por la teología y la disciplina. Para luego convertirse en un "ateo declarado y surrealista pero sin separarse por completo de la atmósfera de la niñez".

Buñuel perdió contacto con sus antecedentes intrínsecamente españoles, y era, simultáneamente: un hombre de campo aragonés, tozudo y con los pies bien anclados en la realidad, y un surrealista delirante. A la vez boxeador amateur ("boxeo de sombras") e intelectual obsesivamente preciso.

En 1918, con 18 años, se fue a vivir a la Residencia de Estudiantes en Madrid con el fin de realizar estudios universitarios. Pronto se evidenció su naturaleza metamórfica. Primero quiso ser compositor musical, luego agrónomo, ingeniero industrial y finalmente entomólogo. Esta última especialidad – el estudio de los insectos – la practicó por un año y tuvo una influencia importante y peculiar en su trabajo. En muchas de sus películas los personajes y su comportamiento parecen ser "disecados" por un entomólogo excéntrico y devoto. Finalmente se dedicó a estudiar filosofía e historia y entró en contactos con la literatura picaresca española del Siglo XVI la cual lo influenció en la escogencia de personajes de sus películas: pordioseros, ciegos, enanos y otras figuras grotescas. Se involucró con el Ultraísmo, un movimiento artístico español, de vanguardia que admiraba: Dada, Cocteau, Marinetti y los futuristas italianos. El Surrealismo no había emergido aún, pero Buñuel – sin saberlo – estaba alimentando las futuras teorías surrealistas. Dos de sus mejores amigos de la Residencia fueron Federico García Lorca y el pintor catalán Salvador Dalí. En 1923 murió su padre, y en

1925 viajó a París con un boleto pagado por su madre. Estando ahí, conoció a Jeanne Rucas, atleta olímpica francesa que se convirtió en su compañera y esposa por el resto de su vida, y con la cual tuvo dos hijos varones. Durante su período formativo, Buñuel fue especialmente influenciado por los filmes expresionistas de **Fritz Lang "Destiny", "Metrópolis" y "Los Nibelungos"**; así como **"Avaricia"** de **Von Stroheim**, **"El Acorazado Potemkin"** de **Eisentein** y las películas de **Murnau** y de **Pabst**. Su primer trabajo profesional en el cine fue de segundo asistente de **Jean Epstein** en la película **"La Caída de la Casa de Usher"**, pero fue despedido por negarse "ni siquiera una tarde" con **Abel Gance** el director de **"Napoleón"** a quien él consideraba "un director pretencioso". Entra 1925 y 1929 Buñuel viajó contantemente entre París y Madrid. Durante esa época se involucró con el medio intelectual parisino. En uno de sus viajes se fascinó por una foto de **Benjamin Péret**, poeta surrealista, insultando a un cura, y con una encuesta sobre sexualidad – ambas publicadas en la revista *"La Revolution Surrealiste"* – órgano oficial del movimiento del mismo nombre. Surgía en Buñuel el gusto característico de la "provocación". La pasión surrealista por la revuelta, lo irracional, lo poético y lo escandaloso, sumada a la vieja tradición española de la blasfemia, encontraban un terreno común en el joven Buñuel.

"El sexo que no respeta barreras y que no obedece a ninguna ley, puede, en cualquier momento convertirse en agente del caos"

Estoy convencido de que la mejor forma de decodificar la obra de un realizador cinematográfico, especialmente Buñuel, es visionar la mayor cantidad de sus filmes. La naturaleza fragmentaria, léase "collages" obsesivos que contiene su obra se pueden interrelacionar a través de sus filmes "menos" importantes, en una toma aislada, en sus películas más obscuras o le secuencia de un filme "más comercial" o "más alimentario". Aunque pareciera evidente, recomiendo visionar toda la obra del realizador, si posible en orden, ya que es la mejor forma de acercarse a una creación.

BUÑUEL ES UN COÑO DE CREATIVIDAD...

LA COURSE AÉRIENNE
DANS LE VIDE PAR DEUX AUTOMOBILES

LA PLUS FORMIDABLE ATTRACTION
DU MONDE

PRIMEROS PASOS EN EL CINE
INFLUENCIAS QUE TUVE

Caracas, 25 de febrero de 2017

Soy una persona de mediana edad (78 años) trabajando en documentales cinematográficos, teatro, óperas, y largometrajes. Nací en Caracas, Venezuela, el 21 de noviembre del año 1938. Estudié cine en el *Institut des Hautes Etudes Cinematographiques (IDHEC)* en París en el comienzo de los años 60.

En los primeros días de París vi innumerables películas. París, en la época, tenía más de 300 películas diferentes diariamente. A veces veíamos 3 películas diarias. Allí fue dónde vimos los primeros films con **Cyd Charisse, Minelli** y Buñuel. Iba descubriendo secuencias que cada vez se incrustaban en mi mente y que repetiría en mis propios films. El sueño, el baile, los decorados reales pero excepcionales, al igual que los participantes, gente del común, pero fuera de lo común, ¿si eso se puede encontrar...?

El resto de mi trabajo surgió de mis observaciones propias sobre lo que observaba en mi propio país y los comentarios que se me ocurrían sobre esa bella y querida nación. En París, fuera de lo que filmé en la escuela, realicé **"Raymond Isidore Et Sa Maison"**

(1965). Allí seguí los pasos de un enterrador del cementerio de Chartres que recogía todo lo que brillaba y lo colocaba en su casa. La mayor influencia sobre este documental era el de los surrealistas que, en cierta forma descubrieron, al que ellos llamaban el **"Pique Assiette"**. Es un documental que no lleva "voice over" y que utilicé una música de Bach. Además el hecho de Isidore realizó todos los trabajos en función de su esposa. Como él dice:

"J´ai tout fait pour elle"

Ya se entreveía la influencia del **"El Amor Loco"** de la mayoría de los surrealistas.

Comencé en Venezuela con el documental **"La Fiesta de la Virgen de la Candelaria"** (1966). Hice to con "cámara en mano" y "sonido directo", toma en vivo de lo que veía. Esa influencia la tomé del director norteamericanos Stephen Leackok. No deseaba influenciar a los actores sino tomar la realidad y hacer mis comentarios propios sobre ella.

Luego **"Víctor Millán"** (1987). Un pintor "primitivo" de Mare Abajo. Igualmente hice la cámara y el sonido. Milán es un tronco de personaje. Lamento que murió en un bar persiguiendo una geva....

Seguí con **"Los Tambores de San Juan"** (1968) mi visión sobre la música afro-venezolana y los que la hacían. El tambor siempre me había gustado. Con Ángel Hurtado y la compañía Neyrac Film en París co-produjimos este documental, igualmente montado por Ángel. Este último es un gran amigo que nos vemos la suficientemente como quisiera. Lo queremos mucho, así como a Teresita, su bella esposa en Margarita.

Continué con **"La Bulla del Diamante".** La búsqueda del ilusorio diamante... Este documento fue inspirado por mi amigo **Jean-Jacques Bichier,** antiguo minero en diferentes minas de oro o diamante del Amazonia. Todo el trabajo de cámara lo hicimos Bichier y yo, y el sonido fue realizado por su hermano que nunca antes había visto un Nagra.

Luego **"Carlos Cruz Diez, 1923/1973, en Búsqueda del Color".** (1973). Vendí dos "gouaches" de René Magritte que había comprado en una librería de París para realizar este documento. El arte siempre me interesa, aunque sea financiándolo. Carlos lo vemos lo más posible y podemos bebr unos pomos de Beaujolais. Asi como hicimos en nuestros viejos tiempos, discutiendo entre el arte abstracto y el surrealismo...

Luego **"Ignacio "Índio" Figueredo"** (1972). Este

documental es mi favorito de todos los que he realizado. Pasé dos semanas en San Fernando de Apure escribiendo el guion. Ahí, poco a poco, me di cuenta que la ecología del llano tiene un siclo inexorable que se repite todos los años. En una época llueve y el llano se anega. Luego viene la sequía que destruye todo… hasta los cocodrilos se meten bajo tierra para evitar el sol.

Sigo con **"Mérida No Es Un Pueblo"** (1972) Una documental de arte de vanguardia, surrealista. Después del documental sobre Carlos Cruz Diez, pedagógico… decidimos con mi gran amigo Manuel Mérida, hacer un documental e improvisamos esa película que se lee "entre imágenes" y balbusamientos. Las manos se le quedamos porque nos equivocamos al poner pólvora en un sitio cerrado y explotó…

Siguió **"Una Singular Posta Científica"** (1974) La ciencia venezolana. Un particular *"Poney Express"* de la sangre de los indios Waraos del delta del Orinoco. Debían transportar esa sangre tomada en el pueblo de Guaiquinima en el Delta hasta los altos de Pipe, cerca de Caracas en el Instituto Venezolano de Investigaciones Científicas, dónde harían un análisis. Un film tratado "con cámara en mano". Una especie de **Drácula Express**…

"Como Islas En El Tiempo" (1975) Expedición en el

Amazonas venezolano. El Dr. Charles Brewer Carías me contactó para que yo dirigiera el documental sobre su expedición a los tepuyes Jaua y Sarisariñama. De nuevo cámaras livianas (Eclair ACL de 16mm) y sonido directo. Un mes de cagar en el campo y orinar ente ranas y sapos...

De ahí en adelante realice largometrajes. **"El Cine Soy Yo"** (1977). Una película sobre un proyeccionista ambulante que muestra filmes en la calle dónde se ve reflejado él mismo. Mi primer largometraje. Me reuní con técnicos y amigos, todos excelentes, con quien me llevaba bien, y que me ayudarían a realizar un filme personal. Entre ellos: **Fabrice Hélion**, co-guionista y asistente de dirección, **Manuel Mérida**, director de arte, **Antoine Bonfanti**, sonidista y amigo, **Asdrúbal Meléndez**, amigo y gran actor, y nada más ni nada menos, que Álvaro Roche, mi querido hijo que realizó su primera actuación en cine a los 10 años. Todo el resto del equipo que realizaron el filme de debe agradecer ya sin ellos no se puede hacer cine. Influencia de Francia, de la política, y de los viajes por mi país Venezuela.

"El Secreto" (1988). Un guion de César Miguel Rondón y Napoleón Grazziani, escritores estrellas de la telenovela nacional. Un thriller. Un filme complicado, ya que yo no estaba de acuerdo con los diálogos pues que los encontraba "telenovelescos". Traté de

trabajar con los dos guionistas, pero tenían mucho trabajo en el canal de televisión y no logré precisarlos. Durante la filmación modifiqué algunas secuencias y diálogos y el filme, para la sorpresa de los dos guionistas, ganó el premio: "**El Guaicaipuro de Oro**".

"**Aire Libre**" (1996). Los viajes a Venezuela del Barón Alexander von Humboldt y el botánico Aimé Bonpland. Película extremadamente complicada. Una co-producción entre Venezuela, Canadá y Francia. La excelente fotografía es de **Vitelbo** Vásquez quien trabajó conmigo desde "**El Cine Soy Yo**".

Luego volvía al documental medio-metraje con "**Virtuosos**" (1999). Los mejores intérpretes de la música venezolana popular del siglo 20. Este documento es especial. Tarde como 25 años en hacerlo ya que cuando podía iba filmando.

Seguido con "**Bach En Zaraza**" (2000) Un sueño onírico dónde Juan Sebastián Bach, acompañado por su novia, la bella Lolita, viene a Venezuela a conocer y, quizás a influenciar, la música nuestra, o ser influenciado por ella…

Sigo con el largometraje "**Yotama Se Va Volando**" (2003). Película intimista dónde los personajes quedan encerrados en un apartamento. Yotama es una atracadora y toma a los tres

personajes principales como rehenes. Filmé en video PAL con dos cámaras y en estudio. Luego se transfirió este video a 35mm en el laboratorio LTC en París. El decorado fue diseñado por Gerald Romer. Las paredes tenían ruedas lo que permitía a los actores rodarlas y hacer los cuartos dónde estaban encerrados. Segunda película del actor Edgar Ramírez, que continuó con éxitos, y más éxitos.

Sigo con **"Ópera Cósmica"** (2003). Una adaptación de una obra cantada *"a capella"*, escrita en el siglo 11 por la abadesa **Hildegard von Bingen.** El vestuario fue diseñado por mi esposa Fafá y la vestuarista NOYA. Un filme muy trabajado y que me interesó mucho.

Y así seguimos, poco a poco, continuando mientras se pueda...

Seguí con el largometraje **"DE REPENTE LA PELÍCULA"** (2009). Este guion tenía 25 años de escrito y no habíamos encontrado productor. El CNAC nos lo devolvió varias veces. Tratamos de hacerlo producir en Francia con amigos productores abiertos que hacían filmes baratos, divertidos, absurdos, improvisados y libres... No logramos en tantos años lograr el financiamiento... Hasta con circos tratamos de financiarlo...

En 2009 me enfermé de cáncer de la próstata y me di cuenta que tenía que producir el filme con mis propios fondos. El tiempo se acaba y hay que echar para adelante, si lo que adoras hacer cine. El guion estaba escrito de una forma tradicional, pero el tema es absurdo... La gente no estuvo lista para entender nuestra propuesta y tuvimos un fracaso de entradas en taquilla. No lo había creado con el fin de volvernos millonarios, pero me di cuenta que en un momento de tu vida debes "enamorarte". Todo lo grabamos con cámara en mano y con teléfonos celulares. Damien Croce hizo la fotografía. Pero las cosas más improvisadas son las más difíciles porque hay que tener gran rigor en la locura. La historia realista que habíamos escrito hacía 24 años tenía espacio para improvisación, pero basado en el guion, rigurosamente, riguroso. Es como caminar en una cuerda floja. No es hacer cualquier morisqueta ya podrá parecer delirante e incomprensible, pero hay que mantener estructurada la improvisación. bien manejada.

"INTRAVESÍA" es un filme documental sobre el viaje en velero desee Turku, en Finlandia hasta Puerto la Cruz en Venezuela.

"5 POR 8, CON UNA SEMI-CORCHÉA AGREGADA" un filme documental sobre lo que he hecho en mi trabajo de filmación. Largo y detallado lo que parece que se parece a mi vida real.

CONTINUAR, ESO ES LO QUE HACEMOS...

CONTINUAR...

Y EL CASO DE LA FAMILIA REYNA

En 2001 fuimos invitados, mi esposa Fafá y yo, al apartamento del maestro: cuatrista, fotógrafo, escritor, fabricante de cuatros y títeres, Fredy Reyna.

En la época de que se trata, Fredy había cambiado. El primero que conocí en 1977, con Lola (su esposa) estaban en un excelente momento, daban conciertos, clases, secaban la madera de ventanas y puertas para luego fabricar cuatros, y redactaba su método de cuatro.

Ya Fredy en su segunda época padecía de Alzheimer, esa maldita enfermedad descubierta hace dos siglos por un científico alemán llamado Alzheimer. En esa afección, dónde toda su inmediatez comienza a olvidarse y en su época avanzada cada vez se parecía, mi maestro y querido, Fredy, a un vegetal.

La reunión fue en su apartamento de Santa Fé y estuvieron presentes: su hija, la gitana y bella Tatiana que sufría para ese entonces de una pierna enyesada, y las hermanas de Lola, una flaquita vestida de luto negro y que lloraba constantemente del fallecimiento de su esposo poeta, y entre llantos te echaba un palo y seguía llorando. La segunda era una hermosa señora, muy tipiada española, muy bien

maquillada y de porte estricto. También estaban presentes los hijos de Lola y Fredy, Mauricio y Federico, con sus respectivas esposas.

La intención de la sesión era para ver en video el "resultado" de mi documental **"Virtuosos",** pues yo lo venía filmando desde hace unos 20 años. La familia Reyna está llena de picante, y si estuviéramos en un teatro, los participantes "sobre actuarían", a parte del maestro Reyna que se mantenía muy apagado...

El caso se complicó cuando alguien tropezó a uno de los pequeños niños que, alborotados, corrían por todos lados, pasaban entre las piernas de los adultos. Las bebidas caían...

De pronto, una especie de "zombie-sirvienta", con su coleto en mano, apareció y comenzó a "coletear". Cada quien le daba instrucciones de cómo "coletear" mejor. Se formó la "sampablera". El único callado era el maestro Fredy que lo habían colocado frente al aparato de televisión. Las instrucciones generales cesaron, una vez que se borró la mancha en el piso del wiski.

Ahora surgió una novedad... faltaba un cablecito. La persona encargada de la parte técnica fue Federico, y se presentó con un "cablecito" que no funcionaba. ¡Cómo se puede entorpecer todo un programa que había tomado 20 años por realizar! Maurice

vino a la ayuda con un segundo "cablecito" diferente y se logró ver la primera imagen del documental visualizado y la explosión de voces y cuchicheo de familia Reyna, dónde se destacaba la voz "muy gitana" de Tatiana...

Fredy no podía opinar o participar, pues su enfermedad no se lo permitía. Solo yo, en un segundo, noté en sus ojos con cierto regocijo y comprensión, en el que había vivido una gran pasión por esa gran música durante su vida...

FREDY, ¡ERES UN MAESTRO DE VIDA!

STEPHEN SONDHEIM

Caracas 28 de febrero de 2017

"Bring in the Clowns... don´t bother they´re here!"

Este es una de las letras de este gran compositor norteamericano, que para mí engloba esa tradición de música, crítica y melancolía del señor Sondheim.

De niño vivió en Manhattan, y más tarde, en una granja en Pensilvania. Sus padres, fueron **Herbert y Janet (Foxy) Sondheim**, y se dedicaban a la industria textil. Su madre era diseñadora de vestidos y su padre, el que los producía. Según la biografía, Stephen **Sondheim: A Life**, escrita por **Meryle Secrest,** la niñez de Stephen fue descuidada y desolada.

Sondheim despierta su interés por el teatro al ver la obra de teatro musical **Very Warm for May,** cuando tenía nueve años:

"La cortina se levantó, revelando un piano —explica Sondheim—. *Un mayordomo tomó un trapo y lo limpió, haciendo sonar las teclas. Fue emocionante"*

.Cuando Sondheim tenía diez años, su padre, que ya era una figura distante, los abandonó a él y a su madre. Aunque Herbert trató de conseguir la custodia de Stephen —porque dejó a Foxy por otra mujer que se llamaba Alicia, con la que tuvo dos hijos— este gesto no tuvo éxito. Sondheim era:

"…lo que se llama un niño institucionalizado"

Lo que significa que no tiene contacto con ningún tipo de familia. Se encontraba en un entorno lujoso que le provee todo, excepto contacto humano. No hay hermanos, ni hermanas, no hay padres, aunque sí hay mucho que comer, y amigos con quienes jugar, y una cama caliente.

Sondheim detestaba a su madre, quien era psicológicamente abusiva y proyectaba en su hijo su ira contra su matrimonio fracasado:

"Cuando mi padre la abandonó, ella lo sustituyó por mí, y me trataba de la misma manera con que lo trataba a él: me torturaba psicológicamente, se me insinuaba sexualmente, me pegaba, me regañaba. Durante cinco años lo que ella hizo fue

tratarme como basura, pero al mismo tiempo se me insinuaba. En una ocasión, ella le escribió una carta en la que le decía que «lo único que lamentaba en toda su vida era haberlo dado a luz"

Cuando su madre murió, el 15 de septiembre de 1992, Sondheim no asistió a su funeral. Aproximadamente a los diez años de edad, cerca del tiempo en que sus padres se divorciaron, Sondheim comenzó una amistad con Jimmy Hammerstein, hijo del reconocido compositor de Broadway, **Oscar Hammerstein II** (1895-1960), quien ocuparía un lugar cercano al de un padre. Hammerstein tuvo una gran influencia en el joven Sondheim, especialmente en lo que se refiere al teatro y a la música. De hecho, asistió Sondheim, al estreno de la obra **South Pacific** en donde conoció a **Harold Prince**, quien luego dirigiría varias de las obras.

Durante la secundaria, Sondheim asistió a la **George School,** una escuela privada de Pensilvania. Allí tuvo la oportunidad de escribir un musical basado en los hechos de la escuela, llamado **By George**. Sondheim mostró su trabajo a su tutor, pidiéndole que lo evaluara como si no conociera al autor. Hammerstein (de 52 años) le dijo que era lo peor que había leído, pero si quería saber por qué, él se lo diría. El resto del día Sondheim y Hammerstein lo ocuparon

trabajando sobre el musical. Más tarde, Sondheim diría:

"En esa tarde, aprendí más sobre la escritura de canciones y del teatro musical que lo que la mayoría de la gente aprende en toda su vida".

Hammerstein diseñó un curso para que Sondheim aprendiera como construir un musical. Este entrenamiento se centró en cuatro asignaturas, en donde Sondheim debía escribir:

- *un musical basado en una obra de teatro que él admirase (el cual terminó siendo* **ALL THAT GLITERS** *);*

- *un musical basado en una obra de teatro que considerase defectuosa (que se transformó en* **HIGH TOR***);*

- *un musical basado en una novela existente o en un cuento corto que no hubiera sido dramatizado previamente (resultando en* **el musical incompleto MARY POPPINS** *, que no guarda relación alguna con la película ni con la posterior obra musical)*

- *un musical original (***CLIMB HIGH***).*

Ninguna de estas obras fueron producidas oficialmente. **HIGH TOR** y **MARY POPPINS** nunca fueron estrenadas porque

los poseedores de los derechos se negaron a permitir la realización de los musicales.

En 1950 Sondheim se graduó **suma magna cum laude** de la **WILLIAMS en Williamstown (Massachusetts)**, donde fue miembro de la fraternidad **Beta Theta Pi**. Luego, continuó estudiando composición con el músico **MILTON BABBIT**.

Los siguientes años encontraron a Sondheim viviendo en el comedor de su padre, escribiendo canciones. También pasó un tiempo viviendo en Hollywood, escribiendo para la serie de televisión **TOPPER**. A pesar de su gusto por el cine, Sondheim afirma que le desagradan las películas musicales.

En 1954, Sondheim escribió la música y la letra de **SATURDAY NIGHT**. Aunque el musical nunca fue estrenado en Broadway y se mostraría por primera vez en la producción de **1997 del Teatro Bridewell de Londres**. En 1998 "Saturday Night" recibió una grabación profesional, seguida de una revisión con dos nuevas canciones. **En el 2000 fue estrenada en el Teatro Second Stage del Off-Broadway; y en el 2009 se realizará una nueva puesta en Teatro Jeremyn Street de Londres.**

Su gran oportunidad llegó cuando fue llamado para poner letra al musical del que **Leonard Bernstein** de estaba escribiendo la música, basado en el libreto de **Arthur Laurents** y que llevaría por título *WEST SIDE STORY*.

Sondheim había sido presentado a Bernstein, quien había escuchado **Saturday Night** y quien rápidamente lo contrató para escribir las letras del que sería después un musical mítico. Su estreno en 1957, de la mano de **JEROME ROBBINS** en la dirección, estuvo en escena durante 732 funciones.

En 1959, escribió la letra de la comedia musical *GYPSY*. A Sondheim le hubiera gustado escribir también la música, pero **ETHEL MERMAN**, la actriz estrella que lo iba a protagonizar, insistió en que necesitaban un compositor más reconocido. Por ello, encargaron la música a **JULE STYEN**. Sondheim pensó en declinar la propuesta, poniendo en duda el figurar solamente como letrista en otro espectáculo, pero Hammerstein le dijo por escrito que trabajar con una estrella como Merman sería una valiosa experiencia. Sondheim trabajó en estrecha colaboración con **Arthur Laurents,** quien escribía el libreto para crear el espectáculo. *GYPSY* estuvo en cartel durante 702 representaciones.

Escribió letra y **ON THE WAY TO FORUM (Golfus de Roma)** que se estrenó en 1962. El libreto, escrito por **Burt Shevelove y Larry Gelbart** se basó en las farsas de Plauto, y la partitura de Sondheim fue muy bien recibida en el momento, pero aunque el espectáculo fue todo un éxito (se mantuvo en escena por 964 representaciones), ganando varios Premios Tony, inclusive el de mejor musical, Sondheim no fue ni siquiera nominado.

Por aquel entonces Sondheim había participado en tres grandes éxitos, pero su siguiente espectáculo fracasó, llegando a tan solo 9 representaciones. Se trató de *ANYONE CAN WHISTLE* y a pesar del fracaso se convirtió más tarde en un musical de culto, además de dar a conocer al mundo de los musicales de Broadway a **ANGELA LANSBURY**.

DO I HEAR A WALTZ? **(1965),** para el que escribió las letras, tuvo música de **Richard Rodgers y libreto de Arthur Laurents.** Originalmente las letras las iba a escribir Oscar Hammerstein, pero si muerte hizo que tanto Laurents como la hija de Rodgers, **Mary Rodgers** pidieran a Sondheim hacer el trabajo. Aunque sentía que el libreto no era adecuado para ser musicalizado, Sondheim accedió. El resultado fue tal que, según ha comentado, es el único trabajo del que asegura haberse arrepentido hacer.

THE BOY FROM ... de 1966, fue una parodia de la canción *"**GAROTA DE IPANEMA** "* ("La chica de Ipanema") fue su siguiente trabajo, aunque lo firmó bajo seudónimo de **Esteban Rio Nido** en los créditos originales y Nom De Plume en los teatrales.

En 1970 se estrenó **COMPANY**, el primero de una serie de arriesgados musicales para los que colaboraría con el director Harold Prince. Este es un **"concept musical"** compuesto por una serie de viñetas presentadas de forma no cronológica que estuvo en escena por 705 representaciones.

Esta época es la que marca la plenitud de Sondheim como compositor y crean su sello personal a través de complejas polifonías e intrincadas melodías, principalmente en las partes vocales. Destaca su tratamiento de los coros, utilizando tanto el elenco como los personajes secundarios para crear una especie de coro griego que usa para narrar la historia.

A LITTLE NIGHT MUSIC de 1973, con letra y música de Sondheim y libreto de **Hugh Wheeler**, está inspirado en la película de **Ingmar Bergman, Sonrisas de una noche de verano**. La partitura de este musical está escrita en su mayor parte

a ritmos de vals e incluye la canción más famosa nunca escrita por Sondheim, **"SEND IN THE CLOWNS"** y estuvo en escena durante 601 representaciones. Este musical fue llevado al cine en 1977, sin mucho éxito **(Dulce Viena)**, por **Harold Price, con Elizabeth Taylor**.

PACIFIC OVERTURES es, como poco, un musical nada convencional. Escrito en escalas pentatónicas con armonías casi japonesas, su montaje original presentaba una estética **Kabuki**, con los papeles femeninos interpretados por hombres y cambios escénicos a la vista hechos por personas vestidas de negro. Aunque fue nominado a los Premios Tony, estuvo en escena solo seis meses.

SWEENY TODD es la partitura más operística de Sondheim. Estrenado en 1979, ha sido calificado en cuanto a su música como «las disonancias más rentables de Broadway» y ha sido llevado a muchos teatros de ópera de todo el mundo. Todo ello a pesar de explorar temas como el asesinato por venganza, el incesto y el canibalismo. Es una obra negra que entremezcla todo ello con un fino sentido del humor. El libreto de **Hugh Wheeler** se basó en la obra de **Christopher Bond** sobre el clásico victoriano inglés. Este musical dio a **Angela Lansbury** uno de los mejores papeles de su carrera y se mantuvo en cartel por 557 funciones. **Fue llevado al**

cine en 2007 por Tim Burton.

MERRILY WE ROLL ALONG, de 1981 es, por el contrario, quizá su partitura más tradicional, concebido en este caso, para generar "hits" más allá del escenario. Pero a pesar de ello, el espectáculo fue un fracaso que solo se mantuvo en cartel por 16 representaciones. Este fracaso afectó profundamente a Sondheim que se planteó abandonar el teatro para dedicarse al cine o a la creación de video juegos, una de sus aficiones favoritas, especialmente los de terror.

A pesar de ello, en 1984 estrenó *SUNDAY IN THE PARK WITH GEORGE,* un espectáculo nacido de la colaboración con **el autor y director avant-garde James Lapine**. Un musical Off-Broadway sobre el mundo puntillista del pintor **Georges Seurat** que les llevó a ganar el premio Pulitzer de drama. Curiosamente en las 25 representaciones que se llevaron a escena, durante 22 de ella solo se escenificó el primer acto (y este aún en desarrollo) y solo en las tres últimas se pudo ver la obra entera.

En 1987, **Sondheim y Lapine** estrenaron *INTO THE WOODS,* un divertido ejercicio que hacía coincidir en un bosque a toda una serie de personajes de cuentos clásicos. Un musical rompedor que ganó diversos **Premios Tony**, entre ellos, mejor

partitura original, mejor libreto y mejor actriz en un musical. Estuvo en escena 764 representaciones.

En 1990 estrenó ***ASSASINS,*** con letra y música de Sondheim y **libreto de John Weidman**. Era un espectáculo extraño, Off-Broadway, que se mantuvo en escena durante las 73 representaciones que tenía programadas con todas las entradas vendidas desde antes de su estreno. También en clave de humor, se basaba en la idea que el derecho a la libertad en Estados Unidos incluía el derecho de atentar contra los presidentes y que trataba a los asesinos de una forma un tanto distinta a la imagen pública que se tenía de ellos.

PASSION, estrenado en 1994, tiene el curioso honor de ser el espectáculo musical de Broadway más corto en llevarse el Premio Tony al mejor musical tras sus 280 representaciones. Se trata de una adaptación de la película **Passione d'amore** de **Ettore Scola** y fue el resultado de una nueva colaboración con Lapine.

SONDHEIM ON SONDHEIM tuvo programada una muy corta duración (solo 55 representaciones), producida por **Roundabout Theatre Company** y que se presentó en el famoso **Studio 54** de Broadway en 2010.

La carrera de Sondheim ha tenido algo más que su vinculación al mundo de los musicales de Broadway, y caben destacar sus andanzas por otros campos creativos. Como fan que es de todo tipo de juegos, especialmente puzles y de misterio, entre 1968 y 1969 publicó toda una serie de crucigramas crípticos en la revista New York Magazine.

Partiendo de los intrincados juegos de misterio y búsqueda del tesoro que él y su amigo **Anthony Perkins** creaban y organizaban para sus amigos, entre los que se incluían **Lee Remick y George Segal**, Sondheim y Perkins escribieron el guion de la película de 1973 ***THE LAST OF SHEILA* (El Fin de Sheila en español)**, ganando con ella el **Premio Edgar al Mejor Guion otorgado por la asociación Mystery Writers of America.** La película fue luego llevada al mundo de la literatura por Alexander Edwards. También probó como **guionista** en 1996, coescribiendo junto a George Furth el libreto de ***GETTING AWAY WITH MURDER.*** La obra no fue precisamente un éxito y echó telón tras 29 preestrenos y 17 representaciones.

Su trabajo de composición le ha llevado, además, al mundo del cine, con un notable abanico de canciones como las

de la película **DICK TRACY** de Warren Beatty (1990), cuya canción **"Sooner or Later (I Always Get My Man)"**, cantada por **Madonna,** le dio a Sondhein el **Oscar por Mejor Canción Original de 1991**. También escribió un libro de anotaciones sobre sus letras, *FINISHING THE HAT* **(2010)** que abarca desde 1954 a 1981.

**SONDHEIM IS THE BEST
AND DROLEST OF THEM ALL!**

LUCHA LIBRE LATINOAMERICANA

Caracas 1 de marzo de 2017

Una suerte de espectáculo para las masas, que gritan, lloran y actúan su papel de "malo" o de "bueno".

La lucha libre es la versión de la lucha estilo libre o lucha olímpica que primero se practicó en *México y se ha extendido a otros países de Latinoamérica*, caracterizada por su estilo de llaves a ras de lona y aéreo: patadas, saltos. En este capítula la vamos a llamar "latinoamericana" pues ya se ha generalizado en todo Latinoamérica. Se evoca el término "latinoamericana" por las diferencias en la técnica, acrobacias, reglas y folklore propio del país que le da una característica de autenticidad con respecto hacia la lucha de otros países. De ella surgen personajes míticos de la cultura popular, como **El Santo, Blue Demon, Huracán Ramírez, El Solitario, Black Shadow, Mil Máscaras, Rayo de Jalisco, Tinieblas, Neutrón, Cavernario Galindo, Lobo Negro, Atlantis, Tonina Jackson, Frankenstein, Wolf Ruvinskis**, por mencionar algunos.

La lucha libre es una mezcla **de deporte y secuencias teatrales** que se practica en latinoamérica es el deporte-espectáculo **más popular, sólo por debajo del fútbol**. La lucha libre latinoamericana está caracterizada por sus estilos de sumisiones rápidas y acrobacias elevadas, así como peligrosos saltos fuera del ring; gran parte de estos movimientos han sido adoptados fuera de Latinoamérica. Muchos de sus luchadores son enmascarados, es decir, utilizan una máscara para ocultar su identidad verdadera y crear una imagen que les dé una personalidad especial. Los luchadores pueden poner en juego su máscara al enfrentar un combate contra otro luchador enmascarado **(máscara contra máscara)** o bien con uno no enmascarado (máscara contra cabellera), pero al perderla no la pueden volver a portar nunca jamás en su carrera deportiva, aunque se han suscitado casos de luchadores que vuelven a enmascararse tal es el caso de luchadores como **Rey Misterio Jr. y Psicosis**. A la lucha libre latinoamericana se le da una temática de rudeza haciéndola ver clandestina, cómo lo son las peleas de gallos.

Cabe señalar que en el resto del mundo, fuera de Iberoamérica, sobre todo en los Estados Unidos y en Japón, al estilo de la lucha libre latinoamericana se le conoce por su nombre en castellano, lucha libre, sin importar el idioma. En México también se le conoce como **pancracio**, que es el término utilizado

en la Grecia clásica para denominar a ésta actividad, así como también el arte del "catch". En muchos países latinoamericanos, las principales empresas son, o eran: **el Consejo Mundial de Lucha Libre, Asistencia Asesoría y Administración, International Wrestling Revolution Group, Alianza Universal de Lucha Libre y DTU**.

La lucha libre latinoamericana es muy popular también en **Japón,** donde fue exportada por luchadores como Último Dragón, **The Great Sasuke y Super Delfín**, quienes crearon **una fusión** de la lucha libre latinoamericana y el **puroresu** llamada **lucharesu.**

Algunas empresas, principalmente las fundadas por estos tres luchadores, usan reglas y costumbres de la variante latinoamericana. Los luchadores latinoamericanos, de menor tamaño y estatura que sus homólogos estadounidenses, confían principalmente en el uso de llaves, reversiones de llaves y maniobras aéreas para reducir a su oponentes, a diferencia del uso de la fuerza que caracteriza a la mayoría de luchadores norteamericanos. Dado que los luchadores de peso semi-completo constituyen la mayor parte de los luchadores de Latinoamérica, la lucha aérea y de alto

riesgo está muy extendida, y es típico en el estilo mexicano el uso de las cuerdas del ring para dar impulso a sus movimientos. Los saltos hacia fuera del ring o "suicidas", como los llaman, son uno de los rasgos más famosos de la lucha libre latinoamericana, y no es raro que un determinado salto suicida de un luchador sea más famoso en su repertorio que su mismo movimiento final. **"Huraca-ranas y tilt-a-whirl headscissors takedowns"** son muy fáciles de encontrar, ya que de hecho son movimientos con origen en México.

Existe una variante de la lucha libre latinoamericana conocida como **llave o llaveo**, que contempla el uso de complejas sumisiones para obligar al rival a rendirse y de intrincadas variantes de **pinfall** para realizar un conteo rápido al oponente antes de que pueda impedirlo, frecuentemente alternando entre ambas variantes. En este estilo en particular se confía más en la eficacia de la técnica de pinfall que en la contundencia de un movimiento previo, y es muy común encontrar largas secuencias de reversiones protagonizadas por dos luchadores intentando atrapar al otro contrarrestando sus llaves. Este estilo fue popularizado por **Skayde, Negro Navarro** y **Solar**, aunque su uso se remonta a mucho atrás, y tiene cierta conexión con disciplinas como la lucha libre amateur o incluso las artes marciales mixtas.

Reglas

Las normas son similares a las de la lucha libre estadounidense. En esto, los combates son ganados por varios métodos:

- **Pinfall** / Conteo: consiste en apoyar los hombros del oponente contra la lona durante tres toques del árbitro.

- **Rendición**: una victoria conseguida al hacer rendirse al rival, lo que es expresado verbalmente o, más comúnmente, por tap out.

- **Knockout:** victoria por inconsciencia del rival. Esto no es muy común en la lucha libre mexicana.

- **Cuenta fuera:** un luchador pierde si permanece demasiado tiempo fuera del ring, determinado por una cuenta de 20 por parte del árbitro.

- **Descalificación**: cuando un luchador es declarado perdedor por no respetar las normas.

En la lucha libre latinoamericana existen algunas normas adicionales que conllevan a la descalificación si no se respetan, como es la prohibición de usar algunas variantes de **"piledriver"**, pero no todas, o la de dañar o quitar la máscara del oponente. Gran parte de los combates se realizan en dos de tres caídas, lo cual ha

sido abandonado en muchos otros estilos de lucha libre. Una regla única de la lucha libre latinoamericana es que si, en un combate por equipos, un luchador toca el suelo de fuera del ring, un compañero debe ocupar su lugar dentro del cuadrilátero, sin necesidad de realizar un "tag".

Historia

Los antecedentes de la lucha libre mexicana, donde comenzaron los primeros pasos y luego que luego se fusionaron en la latinoamericana, se remontan hacia 1863, durante la Intervención francesa en México, **Enrique Ugartechea,** primer luchador mexicano, desarrolló e inventó la lucha libre mexicana a partir de la lucha **grecorromana**.

En **1910** el italiano **Giovanni Relesevitch** ingresa a México con su empresa, la cual es **una compañía teatral**. Al mismo tiempo, **Antonio Fournier** trae al **Teatro Colón**, a cuyas filas pertenecen tal vez los primeros luchadores: **Conde Koma** (cuyo verdadero nombre era Mitsuyo Maeda, quien es considerado el precursor del Jiu-jitsu brasileño y en todo caso de los modernos espectáculos de Artes marciales mixtas) y **Nabutaka.** El enfrentamiento entre las dos empresas causa revuelo entre

la población, generándole un jugoso negocio a ambas. En **1921 Constant le Marin** arriba a México con su empresa, presentando a **León Navarro,** que había sido campeón de peso medio en Europa, junto con el rumano **Sond** y otros más; dos años después volvió a México, trayendo al japonés <u>Kawamula</u> quien, junto con **Hércules Sampson**, actuó en el <u>**Frontón Nacional.**</u> En septiembre de **1933** Salvador Luttherot González funda la **Empresa Mexicana de Lucha Libre** (hoy conocida como <u>**Consejo Mundial de Lucha Libre**</u>**),** razón por la cual es considerado el "padre de la lucha libre".

Cuando se lleva a cabo un evento de lucha libre se pone en movimiento todo un aparato publicitario, destinado a agotar las localidades del lugar donde se lleve a cabo. La lucha libre en Latinoamérica tiene muchos seguidores.

Hoy en día están de moda los tours a la lucha libre mexicana, ya que dan mayor comodidad al asistente, pues incluyen la transportación segura a la Arena México y a la Arena Coliseo (los dos principales escenarios de este deporte en México y El Nuevo Circo en Caracas y muchos más en el interior de la república), así como los mejores asientos disponibles para el evento. En la década

de 1950 aparecieron en México quienes hoy día se consideran las leyendas de la lucha libre profesional: **El Santo, Dark Bufalo, El Fantasma, El Chichayano, Blue Demon, Mil Máscaras, El Cavernario Galindo, el Rayo de Jalisco** y **Huracán Ramírez**, entre muchos otros. Algunos luchadores aprovecharon la enorme popularidad que les brindaba la lucha libre para dar el salto a la industria cinematográfica mexicana, tales como **Wolf Ruvinskis**. Durante esta época también conocida como **"la Época de Oro de la Lucha Libre"** los combates eran básicamente a ras de lona, sin tanta espectacularidad, pero con mucha técnica.

LUCHADORES

Si bien en estos años la sola aparición de cualquiera de estos luchadores provocaba un lleno total de la arena, en la década de 1980 ocurrió la gran desbandada de luchadores de la entonces absoluta empresa EMLL (Empresa Mexicana de Lucha Libre), para abrir paso a la época que se cree la mejor de la lucha libre en México, en cuanto a calidad existían buenos exponentes de la técnica o de la rudeza, tales como **El Perro Aguayo, Tinieblas, Canek, El Solitario, los Villanos...** y muchos más, Nacionales como Internacionales. Cabe hacer mención de que en esta década llegaron a México luchadores japoneses, luchadores estadounidenses y de otras partes del mundo quienes influyeron, con su estilo y acrobacias, en muchos de los

luchadores y de otros países que luchaban en México. Es en esta época cuando hacen su aparición **Kung Fu, Kato Kung Lee** y **Blackman**, quienes incorporaron a su estilo a las artes marciales japonesas y chinas, logrando más espectacularidad en sus lances, corriendo sobre las cuerdas o saltando con más espectacularidad desde los postes del cuadrilátero.

Las empresas promotoras comenzaron a buscar la manera de realizar cambios para atraer más fanáticos. Para fines de los 80, muchas de ellas habían cerrado y sus luchadores se retiraron por falta de trabajo. Para atraer más público a los eventos, a principios de la década de 1990 se optó por llevar espectáculos de luz y sonido. Es en estos años cuando hicieron su arribo al pancracio luchadores influenciados por aquellos de los 80 en su espectacularidad y lances, como **Octagón, Máscara Sagrada, Cibernético** y muchos más. También empezaron a realizarse más **combates femeninos y de "Miniestrellas"**.

Herencia

Cuando un luchador ha alcanzado el éxito es común que su descendencia quiera seguir con la tradición que deja su padre/madre. Cuando un hijo sanguíneo del luchador se quiere dedicar a

la lucha libre y adoptar el nombre del personaje del padre, añade a su nombre "hijo de". Por ejemplo, **El Hijo del Santo, Hijo de Lizmark** o **Hijo del Perro Aguayo**. También hay luchadores que, aunque no son hijos de otros, toman el seudónimo de otros, añadiendo la palabra "Jr."; por ejemplo, **Rey Misterio Jr.** es sobrino del «**Rey Misterio**", mientras que **"Hijo de Rey Misterio"** es su hijo consanguíneo.

La lucha libre en el cine

- Algunos luchadores han tratado de capitalizar su fama en el ring para trabajar también en el cine. Siendo este afán el origen de un género fílmico denominado Lucha Film.

- Las primeras figuras que lo hicieron fueron "El Santo" y "Blue Demon", principalmente El Santo, quien actuó en muchas películas, todas ellas con su nombre en el título: "El Santo..."

- *"El Santo VS las momias de Guanajuato"* y "El Santo vs las mujeres vampiro" que es una de las más famosas, inclusive con premios internacionales por su maquillaje. Más recientemente, luchadores como **"Octagón"** y **"Atlantis"** hicieron el intento.

- **Amazing Mask** es una serie dirigida por Dani Moreno que rinde homenaje a la lucha libre mexicana y al cine fantástico.

- *Sin Límite en el Tiempo* es una película animada

que rinde homenaje a Abismo Negro.

- En 2006 se estrena la película ***Nacho Libre*** estelarizada por el actor Jack Black, Ana de la Reguera entre otros. se hizo la película en homenaje a la lucha libre mexicana y tomando en cuenta la historia de un luchador poco convencional conocido como Fray Tormenta. Los más puristas la critican al distorsionar de manera fantástica el sentido del deporte en el país, a pesar de esto la película tuvo una recepción de rango bajo-medio.

- En el terreno de las series animadas Norteamericanas Warner Brothers produjo de 2003 a 2005 la serie animada ***Mucha Lucha!*** la cual integra elementos característicos como máscaras y disfraces coloridos siendo una caricatura familiar y de índole fantástica con algunas pocas lecciones de valores y amistad con la familia. Paralelo a esto en Nickelodeon Jorge R. Gutiérrez y Sandra Equihua sacan en 2007 la serie animada El Tigre: las aventuras de Manny Rivera la cual en si no es relacionada directamente a la lucha libre pero mantiene a un héroe enmascarado al estilo de un luchador así como otros personajes tanto héroes como villanos en estilos provenientes tanto de los cómics americanos y los Manga Japoneses. Desafortunadamente la crisis económica no le permitió a esta serie seguir adelante y en 2009 finaliza con 2 temporadas en su haber. No obstante, también otras series como Thumb Wrestling Federation toman elementos de esta misma.

- En Street Fighter, el personaje de "El Fuerte" es un luchador mexicano.

- En el 2002 Cristina Aguilera en su video musical "**Dirty**", incluyó un ring con luchadores usando mascaras de la lucha libre mexicana.

- En The King Of Fighters, el personaje de **"Ramon"** es un luchador mexicano,

- En la serie de Nickelodeon Drake y Josh Los personajes principales discutieron de quien era mejor **Blue Demon** o **El Santo**.

La máscara en la lucha libre

El folclor que acompaña a la lucha libre se determina principalmente en las máscaras, en los inicios de la Lucha no se tomaba muy en cuenta o aún no se le daba mucha importancia a las tapas, pues antes la lucha era más raquítica y muy simple, a los primeros luchadores les bastaba con subir con solo un calzón y unas botas al ring para demostrar los conocimientos y las llaves que aplicaban a sus contrincantes, pero al pasar el tiempo en que la lucha fue creciendo más y hubo alguien a quien le intereso portar una máscara. Esto fue precisamente durante mediados de la década de los 30's, pero no le tomaban mucha importancia a la máscara hasta la década de los 50's cuando ya surgían a la fama grandes leyendas como el **Santo, Blue Damon, Black Shadow, Medico**

Asesino, Rayo de Jalisco (y con sus semejantes en diferentes países de Latinoamérica) y más luchadores que le fueron agregando a la máscara que antes fue austera, algunas figuras y moldes según el personaje que portaran.

El auge que causaron fue tal, que llegó un momento en que las máscaras formaron parte de los duelos y se empezaron a apostar, al igual que las cabelleras, pero el perder la máscara para muchos implica el derrumbe de su carrera pero contrariamente para otros esto les resulta benéfico. Hubo algunos luchadores, a lo largo de la historia de la Lucha libre, que perdieron su máscara y ellos se perdieron en el anonimato, pero en caso contrario, hubo otros que al perderla prosperaron y cobraron fama después de desenmascarados.

No todos los luchadores han requerido una máscara para cobrar notoriedad, siendo este el caso de luchadores como **Tarzan López, Cavernario Galindo, Bobby Bonales, Gori Guerrero, Black Guzmán, Chico Casasola, René "Copetes" Guajardo, Karloff Lagarde, Perro Aguayo, Ray Mendoza, Sangre India, El Satánico, Pirata Morgan, El Dandy, Negro Casas, Vampiro Canadiense;** entre otros.

Por el otro lado se encuentran aquellos que en determinado momento de su carrera perdieron su máscara pero lejos de perderse en el anonimato trascendieron aún más sin ella. En realidad, la máscara es muy importante en la Lucha Libre. Existe una frase que dice:

"que el que lucha no es el personaje sino quien lo porta".

Tipos de máscaras

Se pueden diferentes tipos y formas de máscaras, con base principalmente en los materiales con los que se confeccionan; dentro de las más destacadas se pueden mencionar las siguientes:

- **Confeccionadas con esponja:** Estas brindan al luchador una manera fácil y sencilla de mantener el anonimato con un costo accesible.

- **Mascaras oficiales:** Estas cuentan con el sello particular de cada luchador, es decir su diseño propio.

- **Mascaras semi-profesionales:** Estas se diferencian de las oficiales debido a que no se usan en el cuadrilítero, sino que son exclusivamente para exhibición.

- **Mascaras profesionales:** Estas son las que el luchador emplea en sus duelos debido a su diseño, ya que sus costuras son reforzadas en boca y ojos los cuales aumentan su resistencia y durabilidad.

LA LUCHA Y ES EL ESPECTÁCULO

BRUTAL PERO TEATRAL ...

TAUROMAQUIA

Caracas 2 de marzo de 2017

La tauromaquia el arte de lidiar toros, tanto a pie como a caballo, y se remonta a la Edad de Bronce. Su expresión más moderna y elaborada es la corrida de toros, una fiesta que nació en España en el siglo XII y que se practica también en **Portugal, sur de Francia y en diversos países de Hispanoamérica como México, Colombia, Perú, Venezuela, Ecuador y Costa Rica.** Las corridas de toros han despertado diversas polémicas desde sus comienzos entre partidarios y detractores.

En sentido amplio, la tauromaquia incluye todo el desarrollo previo al espectáculo como tal, desde la cría del toro a la confección de la vestimenta de los participantes, además del diseño y publicación de carteles y otras manifestaciones artísticas o de carácter publicitario, que varían de acuerdo a los países y regiones donde la tauromaquia es parte de la cultura nacional.

En la antigua Roma se presentaban espectáculos con uros (raza bovina extinta) que eran arrojados a la arena del circo para su captura y muerte por parte de algunos representantes de

familias nobles, quienes mostraban así sus dotes de cazadores. También se arrojaban en manadas a los cristianos durante las ejecuciones públicas efectuadas en la época de la persecución; y además, se utilizaba a estos animales durante los enfrentamientos de gladiadores como entretenimiento adicional.

Edad Media

En la época medieval comienza la práctica taurina del lanceo de toros, a la que se sabe eran aficionados Carlomagno, Alfonso X el Sabio y los califas almohades, entre otros. Según crónica de la época, en 1128:

"...en que casó Alfonso VII en Saldaña con Doña Berenguela la chica, hija del Conde de Barcelona, entre otras funciones, hubo también fiestas de toros."

Estos espectáculos se presentaban en plazas públicas y lugares abiertos como parte de celebraciones de victorias bélicas, patronímicos y fiestas, con el consecuente riesgo que esto suponía para los espectadores.

Edad Moderna

Durante el siglo XVI evoluciona la tauromaquia hacia los encierros de varas (predecesora de las actuales corridas de rejones), en los que participaba la realeza; incluso **Carlos I de Inglaterra** y su lugarteniente **Lord Buckingham** participaron en este evento durante su estancia en España, tan a su gusto que repitieron luego la experiencia en su país, invitando a los embajadores de los reinos de Francia y España. Carlos I de España lanceó un toro en la celebración del nacimiento de **su hijo Felipe II.**

Durante esta época la nobleza comienza a utilizar a sus **peones y escuderos** para distraer al toro mientras cambiaban algún caballo cansado o herido, o para rescatarlos de una caída. Con la aparición de **los picadores** en sustitución de las lanzas, para dar a los nobles, a lomo de caballo, el privilegio de matar al toro, estos peones y auxiliares adquieren la responsabilidad de llevar al toro al picador, con lo que evoluciona la faena de capote y adquiere valor estético. En muchas ocasiones, si el de a caballo no podía matar al toro, se delegaba la responsabilidad en los de a pie.

Toreo moderno

La tauromaquia es la evolución de los trabajos ganaderos de conducción, encierro y sacrificio en los macelos o mataderos urbanos que comenzaron a construirse en España durante el siglo XVI. Estos profesionales de la conducción del ganado vacuno, entonces toro bravo, y los matarifes aportaron creatividad y virtuosismo a las tareas más arriesgadas, que inmediatamente fueron de interés para los más diversos espectadores. Las primeras noticias sobre estas suertes prodigiosas son del **Matadero de Sevilla**, en el cual además está documentada la presidencia encarnada por un representante de la autoridad municipal, situado en una torre mirador o palco proyectado por el arquitecto **Asensio de Maeda** y conocido por una importante cantidad de óleos que recogen la actividad taurina en ese momento. En el matadero sevillano también se proyectaron las primeras tribunas para espectadores en la segunda mitad del siglo XVI. A partir del siglo XVII comienzan a surgir nombres entre los toreros de a pie, por su estilo y valor, además de la simpatía que a estos se les tenía por ser parte del mismo pueblo y no de la nobleza, siendo solicitados por el público para presentarse como evento principal.

El gusto del público se inclina por los toreros de a pie, y, si

bien con extrañas variaciones, se van estableciendo a lo largo del siglo XVIII todos los elementos de las corridas modernas. De esta época son algunas de las primeras figuras conocidas del toreo, como **Costillares, Pedro Romero, Pepe-Hillo y Pedro Romero.**

En el siglo 19, toreros como: **Paquiro, Cúchares, Lagartijo y Frascuelo,** fueron quienes dieron a la corrida la estructura definitiva que tiene hasta la actualidad.

Siglo XX

En la década de 1910 a 1920 se desarrolla la llamada Época Dorada de la tauromaquia, protagonizada por la rivalidad profesional entre **Juan Belmonte y José Gómez (conocido como Gallito o Joselito),** que inauguraron el camino hacia el toreo moderno.

Posteriormente a la Guerra Civil Española se produce un auge en el mundo taurino, especialmente gracias al surgimiento de la figura de **Manolete,** para muchos el más vertical de los toreros en la historia; a este auge siguen figuras como **Luis Miguel Dominguín, el mexicano Carlos Arruza, Pepe Luis Vázquez, Antonio**

Bienvenida, Pepín Martín Vázquez, Silverio Pérez, Miguel Báez «El Litri», Julio Aparicio y Agustín Parra «Parrita». Si bien esta época se cierra **con el fallecimiento de Manolete en la llamada Tragedia de Linares**, surge entonces otra famosa rivalidad que apasiona al mundo taurino, la **de Dominguín y Antonio Ordóñez**.

Ya en los años 1950 se alza la figura de particular elegancia del venezolano **César Girón**, quien lidera en dos ocasiones (1954 y 1956), el escalafón taurino en España, hazaña que repetiría su hermano Curro en 1959 y 1961. Destacan en los años 1960, además del mencionado **Curro Girón**, toreros como **Curro Romero, Paco Camino, El Viti, Diego Puerta, y Manolo Martínez**, además de la sensación que causó el surgimiento del poco ortodoxo y revolucionario, pero muy triunfador, **Manuel Benítez, el Cordobés**. Las grandes figuras de esta época son: **José Mari Man-**

zanares, Pedro Gutiérrez Moya **El Niño de la Capea, Dámaso González, Morenito de Maracay, Francisco Rivera «Paquirri», El Yiyo, Nimeño II, Antoñete y Juan Antonio Ruiz «Espartaco»,** líder de la estadística en forma consecutiva desde 1985 hasta 1991.

Actualmente

Las nuevas figuras del toreo presentan gran diversidad en su estilo y proyección; personalidades tan particulares como **Enrique Ponce, y Joselito** —de toreo clásico—; **Julián López, el Juli, José Tomás, Manuel Jesús Cid el Cid, Miguel Ángel Perera, Morante de la Puebla, José María Manzanares, Luis Bolivar y el francés Sebastián Castella,** son algunos de los toreros más célebres del siglo XXI.

Alrededor de las corridas

Además de la corrida en sí, la tauromaquia incluye la crianza y conocimiento de los toros, llamados de lidia (denominación de los mismos de acuerdo a su pelaje, cornamenta, comportamiento,

porte). Incluye además lo concerniente a la confección de la ropa del matador y demás participantes dentro del espectáculo, así como las manifestaciones artísticas relacionadas con la actividad (confección de carteles, entre otras).

Corrida de toros

Actualmente, la actividad más conocida de la tauromaquia es la corrida de toros. En consecuencia, con la consideración de cómo se lleve la responsabilidad de la lidia y muerte del toro (si el torero va a pie o a caballo), **existen dos tipos de corridas de toros; de toreros a pie y de toreros a caballo (de rejones o rejoneadores)**.

Normalmente, una corrida se desarrolla en tres partes, llamadas tercios, en las cuales el toro es lidiado respectivamente por los picadores,

> "que, montando un caballo protegido por un peto, utilizan una vara con una puya para preparar al toro para el tercio de muleta"

Los Banderilleros,

"quienes se encargan del auxilio al matador, bregan al toro y adornan al toro colocando pares de banderillas (generalmente son tres pares)" y el último tercio, y el más importante, el **de muerte,** en el que **el torero lidia al toro manejando la muleta y el «ayudado» (espada de madera o de aluminio),** que sostiene con la mano derecha. El torero principalmente empieza a medir la distancia del toro, lo que se llama **"terreno",** para empezar a cuajar su faena, hasta empezar a meterle la cabeza en cada **suerte o engaño;** después **coloca al burel con los cuartos delanteros parejos, para que se abra y no pinche en hueso;** eso es para asegurar la estocada, y, si es correcta, a petición del presidente y el respetable, se cortan los trofeos.

Pañuelos del presidente

El presidente es quien recompensa la actuación del torero. **Al término de la lidia, el presidente enseña un pañuelo de color blanco, si el premio de la faena es para una oreja, y dos pañuelos para dos trofeos. Al principio de ella también**

puede enseñar un pañuelo verde si el toro no es apto para torear (cojo, cuerno malo), o uno naranja para indultarlo si el toro es de gran calidad. La opinión del público es posiblemente de más peso para los participantes: ha habido corridas en donde el público saca en hombros al torero sin que el juez haya concedido siquiera la oreja, o por el contrario: premios del presidente a pesar del descontento de los asistentes.

Participantes en una corrida de toros

- Matadores (ver torero y rejoneador).
- Picadores
- Banderilleros
- Mozo de espada
- Alguacillos
- Monosabios - Mozos que ayudan al picador en la plaza.
- Areneros - Mozos encargados de mantener acondicionada la arena del ruedo durante la lidia.
- Mulilleros - se encargan de las mulas que

arrastran el cuerpo muerto del toro para sacarlo de la plaza.

Toreros reconocidos

- **Antonio Mejías Jiménez**, más conocido como **Antonio Bienvenida** (Nace en Caracas, Venezuela; el 25 de junio de 1922 – Muere en Madrid; el 7 de octubre de 1975), fue un torero español perteneciente a la **dinastía torera de los Bienvenida**. Fue el cuarto hijo del matrimonio formado por **Manuel Mejías Rapela, el legendario Papa Negro, y Carmen Jiménez**. Es el más célebre de seis hermanos –**Manolo, Pepote, Rafael,** Ángel Luis **y Juanito–, todos ellos toreros.** Su hermana, Carmen Pilar, es actualmente la única descendiente directa viva de Manuel Mejías Rapela. Antonio perteneció a la saga de toreros célebres que empalmó la época **de Manolete y Pepe Luis Vázquez con la de Antonio Ordóñez y Manuel Benítez "El Cordobés".**

- **CÉSAR GIRÓN**

César Antonio Girón Díaz (Nació en Choroní, Estado Aragua, Venezuela, el 13 de junio de 1933 – Murió en un accidente de

tránsito en el Autopista Regional del Centro, 19 de octubre de 1971) fue un torero venezolano, uno de los más reconocidos en el medio taurino.

Hijo de **Carlos Girón y Esperanza Díaz,** formó parte de una numerosa y humilde familia conformada por los padres y 12 hermanos, entre los cuales **Francisco, Rafael, Efraín y Freddy** de igual forma estuvieron ligados al mundo taurino como matadores de toros, creando **la Dinastía Girón la más grande de la tauromaquia.** Forzado por las humildes condiciones familiares desde su infancia a realizar diversos oficios, destacándose por lo poco común el de guía de cementerio y limpiador de tumbas. **Siendo muy joven rescató a su familia de un incendio que se produjo en la vivienda que ocupaban en la calle Sánchez Carrero de Maracay, Estado Aragua; debido a las quemaduras que sufrió en sus manos comenzaron a llamarle "Mano Quemá". César estuvo casado con Danièle Ricard, heredera de Pernod Ricard, una compañía francesa de licores. De éste matrimonio nacieron tres hijos, Myrna, Patricia y César quien es hoy en día el máximo ejecutivo de la junta de directores de la sociedad francesa Pernod, una de las subsidarias de Pernod Ricard.**

FORMACIÓN

Su formación taurina la recibe de Pedro Pineda, un antiguo matador de toros, quien formó la mejor escuela de rehileteros de Venezuela; sin nunca banderillar un toro. Junto a César se formó una generación destacada de toreros la cual dio vida a grandes ferias de Venezuela. Dentro de esos compañeros y amigos que crecieron en la Plaza de Toros Maestranza César Girón con César Girón están: **Ramón Moreno Sánchez, Hilario López, Rafael Figuera Armillita de Aragua, Carlos Saldaña, Diego Nicolás Pérez, Alejandro Gil "Zapaterito", José Manuel Bustamante, Ramón Bustamante, Marcos Peña El Pino, Pedro Arias, Luis Zapata, Domingo Blanco, Pedro Navarro y Rigoberto Bolívar**, mejor conocido como **Pastoreño y el banderillero José Funes** que luego trabajó en el cine como maquinista. En 1945 se lanza al ruedo en la Plaza de Toros Maestranza César Girón como espontáneo durante la actuación de la cuadrilla infantil mexicana Los Chicos de Querétaro. Unos años después logra ver a una de las máximas figuras del toreo, como lo fue el maestro **Manuel Rodríguez Sánchez Manolete**, alternando junto a **Carlos Arruza y Oscar Martínez** en esta misma plaza. El 1 de octubre de 1950 tiene su primera gran actuación en novillada criolla celebrada en el Nuevo Circo de Caracas, al matar 6 ejemplares del

mismo encierro debido al percance sufrido por su alternante Ramón Moreno Sánchez al banderillar su primer toro, al que se suponía era la estrella de aquel espectáculo. A partir del éxito de esa corrida, debido a que sólo pinchó una vez y dio 6 espadazos, César Girón se convierte en héroe, siendo paseado por las calles de Caracas y llevado hasta las redacciones de los diarios más importantes de la época, en lo que sería el inicio del camino para numerosos éxitos en las principales plazas taurinas del mundo. Durante esta corrida estaba en el público **Fernando Gago, banderillero de la cuadrilla de Carlos Arruza,** quien venía de México, quedando impresionado con la actuación del joven Girón, **le solicita a su hermano el empresario y apoderado Andrés Gago que le contratase y llevara al novillero a España.**

En 1951 viajó a España donde comienza su primera temporada europea. El 29 de septiembre de 1952 **recibió la alternativa de manos de Carlos Arruza en la Monumental de Barcelona siendo testigo Agustín Parra "Parrita".**

El lunes 1 de noviembre de 1954 **en la Plaza de Toros de Acho en Lima (Perú),** César Girón tuvo una apoteósica actuación en la que cortó dos orejas y rabo al tercero de nombre **Pacomio**, y

dos orejas, rabo y pata al sexto, **Nacarillo**, alternando con **Antonio Bienvenida y Rafael Ortega** en la cuarta de abono ante un encierro de la ganadería peruana de **"Huando".** Finalizada la corrida, fue llevado en hombros de los entusiastas aficionados y en medio de gran euforia es conducido hasta el Gran Hotel Bolívar, aproximadamente a dos kilómetros de la plaza; ganando así el **"Escapulario de Oro 1954", máximo trofeo de la Feria Taurina del "Señor de los Milagros".** Fue la primera y última ocasión en que se concedió una pata en Acho, ya que se prohibió en adelante la concesión de dicho apéndice.

Alcanzó el primer lugar en el escalafón de corridas realizadas en las temporadas de 1954 y 1956. Gran triunfador en la Feria de Sevilla de 1954 al cortar cuatro orejas y dos rabos en dos corridas. **El 27 de septiembre de 1956 en Barcelona César Girón es el padrino en la alternativa de sus hermanos Rafael y Curro Girón.**

Anuncia su retiro en 1966 lidiando en solitario seis toros en la plaza del **Nuevo Circo de Caracas**, aunque regresa poco tiempo después al mundo taurino como matador y empresario de corridas. Durante la temporada de 1969 **César Girón, Palomo**

Linares y Manuel Benítez "El Cordobés" llegan a un acuerdo por el cual los espadas torearían siempre juntos, manteniendo así la independencia ante los empresarios, algo que fue **conocido como la campaña de 'Los guerrilleros'. Se retira de los ruedos definitivamente el 26 de junio de 1971 en la Monumental de Valencia (Carabobo), Venezuela alternando con Antonio Bienvenida y Luis Miguel Dominguín.**

Pocos meses después ocurre su muerte como consecuencia de un accidente automovilístico en el Km 71 de la autopista Regional del Centro entre Caracas y Maracay.

El legado de César

César Girón ha sido considerado por algunos críticos como uno de los más importantes toreros del siglo XX. Salió por la Puerta Grande de la plaza de Las Ventas en cinco oportunidades 1955, 1956, 1958, 1962 y 1963. Se le atribuye la creación de un pase taurino que lleva en su honor el nombre de "girondina". Ha sido el único torero que ha cortado dos rabos en corridas consecutivas en la Feria de Sevilla. César Girón y sus hermanos toreros aparecieron

en la portada de la revista Life en la edición de abril de 1962. Lidera en dos ocasiones (1954 y 1956) el escalafón taurino en España, hazaña que repetiría su hermano Curro en 1959 y 1961. Dos plazas de toros en Venezuela llevan su nombre, así como una escuela taurina y el monumento en Maracay La Girondina. En las afueras de las plazas de toros de Caracas y Maracay fueron descubiertas sendas estatuas en su memoria.

Ganaderías venezolanas

1. **Rancho Grande, Venezuela**
2. **Bella Vista, Venezuela**
3. **Ganadería Los Ramírez, Venezuela**
4. **Ganadería Los Marañones, Venezuela**
5. **Ganadería Juan Campo Largo, Venezuela**
6. **Cruz de Hierro, Venezuela**
7. **Guayabita, Venezuela**
8. **El Prado, Venezuela**
9. **Ganadería Los Aranguez, Venezuela**

TOREROS SOMOS TODOS EN ESTE MUNDO DE VIOLENCIA...

AL MENOS UN "ARTE" DE BELLEZA "TERRIBLE"...

ERIK SATIE

Caracas, 4 de marzo de 2017

Erik Satie, cuyo nombre completo es Alfred Eric Leslie Satie (Nació en Honfleur, el 17 de mayo de 1866 – Murió en París, el 1 de julio de 1925), fue un compositor y pianista francés. Precursor del minimalismo y el impresionismo, es considerado una figura influyente en la historia de la música.

También es considerado precursor importante del teatro del absurdo y la "Música repetitiva". Maltratado por la academia y admirado por otros compositores de su época, ingresó inesperadamente en el conservatorio a los 40 años. Esto sorprendió a quienes le conocían, ya que hasta ese momento su formación había sido irregular y se dedicaba, entre otras cosas, a la música de cabaret. Adoptó el nombre de Erik Satie desde su primera composición, en 1884. Aunque en su vida posterior se enorgullecía de publicar su trabajo bajo su propio nombre, hubo un corto período al final de la década de 1880 en que publicó su trabajo con el seudónimo **Virginie Lebeau y François de Paule.**

Además de la música, Satie fue **un pensador con un "gran sentido de la elocuencia"** que dejó un notable conjunto de escritos, habiendo contribuido en numerosas publicaciones, desde la revista **391 (revista)**, hasta la revista cultural americana **Vanity Fair.**

JUVENTUD

La juventud de Erik Satie transcurrió entre Honfleur, en la baja Normandía y París. Cuando tenía cuatro años, su familia se mudó a París, donde a su padre Alfred se le ofreció un trabajo de traductor. Tras la muerte de su madre, **Jane Leslie Anton**, en 1872, fue enviado junto con **su hermano menor Conrad** de regreso a Honfleur, para vivir con sus abuelos paternos. Ahí recibió sus primeras lecciones de música de un organista local. Cuando su abuela murió en 1878, los dos hermanos se reunieron en París con su padre.

En 1879, Satie entró en el conservatorio de París donde pronto sus maestros le etiquetaron como "falto de talento". Tras ser enviado a su casa, dos años y medio más tarde volvió a ser aceptado en el conservatorio, al final de 1885, pero no logró causar mejor im-

presión a sus maestros, así que finalmente resolvió partir al servicio militar un año después. Esto no duró mucho; en unas pocas semanas salió del ejército mediante un ardid.

En 1887, dejó su casa para alojarse en **Montmartre**. En ese tiempo comenzó lo que sería una amistad de toda la vida con el poeta romántico **Patrice Contamine** y a través de su padre publicó sus primeras composiciones. Pronto se integró con la clientela artística del café-cabaret **Le Chat Noir** y comenzó a publicar sus **Gimnopedias**. Siguieron **las Ogives, y las Gnossiennes.** En el mismo período conoció a **Claude Debussy**. En 1891 se convirtió en el compositor oficial y maestro de capilla de la orden rosacruz liderada por **Joséphin Péladan, la Ordre de la Rose-Croix Catholique, du Temple et du Graal**. Compuso para ella piezas de inspiración mística, como **Salut Drapeau!, Le Fils des étoiles, y Sonneries de la Rose Croix**.

Stie y **Suzanne Valadon**, pintora impresionista y madre de **Maurice Utrillo**, comenzaron un idilio en 1893. Pronto Valadon se mudó a una habitación cercana a la de Satie en la **Rue Cortot**. Satie se obsesionó con ella, llamándola **"mi Biquí"**, y escribiendo notas apasionadas acerca de

"su ser completo, ojos encantadores, gentiles manos y pequeños pies".

Valadon pintó el retrato de Satie y se lo dio, pero seis meses después ella se mudó. Durante su relación Satie compuso sus **Danses Gothiques**, a modo de oración para hacer regresar la paz a su mente. Aparentemente, esta fue la única relación con una mujer que Satie tuvo en toda su vida.

El mismo año conoció al joven **Maurice Ravel,** en cuyas primeras composiciones ejerció una notable influencia. Una de las composiciones de Satie de ese período, **las Vexations**, permaneció desconocida hasta su muerte. Al fin del año fundó la **"Eglise Métropolitaine d'Art de Jésus Conducteur" (Iglesia Metropolitana de Arte de Cristo el Guía)** siendo él su único miembro, con el cargo de **"Parcier et Maître de Chapelle"** comenzó la composición de **una Grande Messe**, después conocida como **la Messe des Pauvres**), y escribió un caudal de cartas, artículos y panfletos mostrando su convicción en temas religiosos y artísticos.

Arcueil

A mediados de 1897 había agotado todos sus recursos financieros, y tuvo que buscarse un alojamiento más barato, en una habitación no mucho más grande que un armario, y dos años más tarde, después de componer las dos primeras series de **Pièces froides** en 1897, en **Arcueil,** en las afueras de París, cuyos diez kilómetros de distancia hasta el centro de la ciudad **solía recorrer a pie, dada su aversión a los tranvías.**

En esta época retomó el contacto con **su hermano Conrad (de manera muy parecida a como lo hizo Vincent van Gogh** con su hermano Theo) por numerosas razones, tanto prácticas como económicas, revelando con ello sus auténticos sentimientos. Por ejemplo, en las cartas que dirige a su hermano se hace patente que había dejado de lado sus sentimientos religiosos, que no retomaría hasta los últimos meses de su vida.

Debussy y Satie

Las primeras obras de Erik Satie, en la década de 1890, tendrán influencia en las composiciones de Debussy. Debussy y Satie

eran contemporáneos pero la tremenda revolución musical desarrollada por el genio de Debussy no podría haber sido posible sin las obras de Satie. A su vez, los hallazgos musicales de Debussy fueron esenciales para la música de Satie.

Tanto **en Geneviève de Brabant** como **The Dreamy Fish** se han creído encontrar (por ejemplo por **Ornella Volta**) elementos de rivalidad con Claude Debussy, de los cuales probablemente el propio Debussy no era consciente (puesto que Satie no publicó esta música). Mientras tanto, Debussy obtenía uno de sus primeros grandes éxitos con **Pelléas et Mélisande** en 1902, que conduciría unos años después al debate de quién precedió a quién entre ambos compositores, en el que también se vio envuelto **Maurice Ravel**.

Composiciones de cabaret

Desde 1899 en adelante se ganó la vida como pianista de cabaret, adaptando más de un centenar de piezas populares para piano (o piano y voz), añadiendo algunas propias. Las más conocidas son **Je te veux,** con texto de Henry Pacory, **Tendrement** con texto de Vincent Hyspa, **Poudre d'or,** un vals, **La Diva de l'Em-**

pire texto de Dominique Bonnaud/Numa Blès, **Le Picadilly** marcha, también conocida como **La Transatlantique**, **Légende Californienne** texto perdido de **Contamine de Latour**, pero la música reaparece en **La Belle Excentrique**), y muchas más, y otras muchas que deben de haberse perdido. En sus últimos años Satie rechazaría toda su música de cabaret como perversa y contraria a su naturaleza, aunque revivió parte de su tono jocoso en La Belle Excentrique, de 1920. Pero en su momento le sirvió para ganar dinero.

Sólo unas pocas composiciones de las que Satie se tomó en serio durante este periodo sobreviven: **Jack-in-the-box**, música para una pantomima de Jules Dépaquit, **Geneviève de Brabant**, una breve ópera cómica sobre un tema serio, con texto de Lord Cheminot, **The Dreamy Fish**, música **para acompañar un cuento perdido de Lord Cheminot**, y otras cuantas, la mayoría incompletas, casi ninguna estrenada, y ninguna publicada en su época.

Schola Cantorum

En octubre de 1905, Satie se matriculó, en contra de la opinión de Debussy, en la Schola Cantorum de Vincent d'Indy para estudiar contrapunto clásico, mientras continuaba con su trabajo en

el cabaret. La mayoría de sus amigos se quedaron tan perplejos como los profesores de la Schola cuando se enteraron de su intención de volver a las aulas, sobre todo porque **D'Indy** era un fiel discípulo de **Camille Saint-Saëns**, no especialmente apreciado por Satie. En cuanto a los motivos que llevaron a Satie a dar este paso, posiblemente había dos razones: primero, estaba cansado de que le dijeran que la armonía de sus composiciones era errática (crítica de la que no se podía defender muy bien al no haber acabado sus estudios en el conservatorio). En segundo lugar, estaba desarrollando la idea de que una de las características de la música francesa era la claridad que se podría conseguir mejor con un buen conocimiento de cómo se percibía la armonía tradicional. Satie completó cinco años en la Schola, como un buen alumno, y recibió un primer diploma de nivel intermedio en 1908.

Ejercicios de Contrapunto

Algunos de sus ejercicios de contrapunto se publicaron después de su muerte por ejemplo **Désespoir Agréable,** pero posiblemente consideraba su obra **En Habit de Cheval** como la culminación de su paso por la Schola. Otras piezas, del periodo anterior a la Schola, aparecieron también en 1911: **Les Trois**

Morceaux en forme de poire -Tres fragmentos con forma de pera-, aunque en realidad se trata de siete piezas, que fue una especie de resumen de lo mejor que había compuesto hasta 1903.

Algo que se pone de manifiesto en estas compilaciones publicadas es que tal vez no rechazaba el Romanticismo, y sus exponentes como Richard Wagner en su conjunto, en cierto modo se había moderado, sino más bien ciertas partes de él: musicalmente, lo que rechazó de forma más intencionada fue, desde su primera hasta su última composición, la idea de desarrollo, ciertamente en el sentido más estricto del término: el entrelazado de diversos temas en una sección de la forma sonata. Naturalmente esto hace que sus obras contrapuntísticas, y las otras también, sean muy breves. Por ejemplo, las fugas "nuevas y modernas" no se extienden mucho más allá de la exposición del tema. En general **no creía que el compositor debiera quitarle al público más tiempo del estrictamente necesario, evitando el aburrimiento.** También el melodrama, en su sentido histórico de género romántico, muy popular por entonces, de "texto hablado con un fondo musical", es algo de lo que Satie parece haber conseguido mantenerse alejado, aunque su **Piège de Méduse** de 1913 puede verse como una muestra absurda de ese género.

Entretanto, hubo también otros cambios: se afilió al Partido Radical (socialista), confraternizó con la comunidad de Arcueil, entre otras cosas, participó en los trabajos del **"Patronage Laïque"** a favor de los niños, y adoptó el aspecto de funcionario burgués, con su sombrero de hongo y su paraguas. Asimismo, en vez de meterse en alguna secta de tipo medieval, canalizó su interés por esa época en una afición peculiar: **en un archivador guardaba una serie de dibujos de edificios imaginarios**, la mayoría descritos como hechos de metal, que realizaba en tarjetas y trozos de papel. En ocasiones, ampliando el juego, publicaba pequeños anuncios en periódicos locales ofreciendo estos edificios, por ejemplo un "castillo de plomo" en venta o alquiler.

Éxitos

A partir de este momento, la vida de Satie se empezó a acelerar. Para empezar, el año 1912 vio el éxito de sus **breves piezas humorísticas para piano**; durante los años siguientes escribiría y publicaría muchas de ellas, la mayoría estrenadas por el pianista Ricardo Viñes:

1- **Véritables Préludes flasques (pour un chien)** (verdaderos preludios blandos (2. **Vieux sequins et vieilles cuirasses** - Oro viejo y viejas corazas.

2- **Embryons desséchés** - Embriones disecados

3- **Descriptions Automatiques** - Descripciones atomáticas

4- **Sonatine bureaucratique** - Sonatina burocrática, una sátira a Muzio Clementi.

Su costumbre de acompañar las partituras de sus composiciones con comentarios de todo tipo queda ahora bien establecida, hasta el punto de tener que insistir años más tarde en que estos comentarios no hay que leerlos durante la interpretación. En esta época deja de usar líneas divisorias para separar los compases. Algunas de los comentarios son:

GNOSSIENNE NO. 1 – "Trés luisant" (Muy Brillante) – "Questionnez" (Haga preguntas) – "Du Bout de la pensées" (Desde el final de los pensamientos) "Postulez en vous même" (Aplicarse a sí mismo) – "Pas à Pas" (Paso a Paso) – "Sur la langue" (sobre la lengua).

GNOSSIENNE NO. 2 – "Avec étonnement" (Con asombro) - "Ne sortez pas" (No salga) – "Dans une Grande Bonté"(Con Gran Bondad) – "Plus Intimement" (Más íntimo) – "Avec une légére

intimité"(Con una ligera intimidad) – "Sans orgueil"(Sin orgullo).

GNOSSIENNE NO. 3 – "Lent" (lento) – "Conseillez-vous soigneusement" (Aconséjese cuidadosamente) – "Munissez-vous de clairvoyance" (Llénese de clarividencia) – "Seul pendant un instant" (Solo por un instante) – "De manière à obtenir un creux (De forma de obtener un hueco) – "Très perdu" (Muy perdido)– "Portez cela plus loin" (Llévelo más lejos) – "Ouvrez la tête" (Abra la cabeza) –

En algunos aspectos estas obras recuerdan mucho a las composiciones de los últimos años de **Rossini,** agrupadas bajo el nombre de **Péchés de Vieillesse** (pecados de la vejez). Rossini también escribió pequeñas piezas humorísticas para piano, como **Mon prélude hygiénique du matin** o **Dried figs**, y se las dedicaba a su perro el día de su cumpleaños. Estas obras se habían interpretado en el exclusivo salón de Rossini en París unas décadas antes. Sin embargo, con toda probabilidad, Satie no llegó a ver o escuchar estas piezas cuando componía sus propias obras en las primeras décadas del siglo XX; estas obras de Rossini no se habían publicado en aquella época. Se dice que **Diaghilev** descubrió el **manuscrito** de estas piezas de Rossini alrededor de **1918** en **Nápoles**, antes de poner en escena **La Boutique Fantasque,** aproximadamente en la misma

época en que Satie dejó de escribir comentarios humorísticos en sus partituras.

Pero el verdadero incremento en la vida de Satie no vino del éxito creciente de sus obras para piano; fue Ravel quien, probablemente sin saberlo, activó lo que habría de convertirse en una característica del Satie posterior: ser parte de todas las corrientes vanguardistas que se desarrollaron en París en los años siguientes. Estas corrientes se sucedieron rápidamente unas a otras, convirtiendo sin duda a París en la capital artística de la época, cuando el comienzo del nuevo siglo pareció entusiasmar a tantos.

En 1910, los **"Jeunes Ravêlites"**, un grupo de jóvenes músicos admiradores de Ravel, expresaron su preferencia por la obra temprana de Satie , la anterior al periodo de la Schola, reforzando la idea de que Satie había sido un precursor de Debussy. Al principio Satie se sintió halagado de que al menos algunas de sus obras recibieran atención pública, pero cuando se dio cuenta de que su trabajo más reciente estaba siendo minusvalorado o despreciado, buscó otros jóvenes artistas que comprendiesen mejor sus ideas actuales, con el fin de encontrar un mayor apoyo mutuo en la actividad creadora. Así, artistas como **Roland Manuel**, y más tarde **Georg-**

es Auric y **Jean Cocteau** empezaron a recibir más atención por su parte que **los "Jeunes»"**.

Como resultado de este contacto con **Roland Manuel**, comienza a publicar de nuevo sus escritos, mucho más irónicos que los anteriores, entre otros **Memorias de un amnésico** y **Cuadernos de un mamífero**).

Con **Jean Cocteau**, al que conoció en 1915, comenzó a trabajar en la música incidental para una puesta en escena de la obra de **Shakespeare El sueño de una noche de verano**, que dio como resultado **Cinq Grimaces**. Desde 1916 Satie y Cocteau trabajaron en el ballet **Parade**, que estrenaron en 1917, **los Ballets Rusos** de Sergei Diaghilev, con decorados y vestuarios de **Pablo Picasso** y **coreografía** de **Léonide Massine**. A través de Picasso, Satie conoció a otros cubistas, como **Georges Braque**, con el que trabajó en otros proyectos inacabados.

Con **Georges Auric, Louis Durey, Arthur Honegger** y **Germaine Tailleferre** formó los "Nouveaux Jeunes", poco después de componer **Parade**. Más tarde se unieron al grupo **Fran-**

cis Poulenc** y **Darius Milhaud**. En septiembre de 1918 Satie, sin mayores explicaciones, abandonó el grupo. Jean Cocteau reunió a los seis miembros restantes, formando el "Grupo de los Seis", al que Satie se uniría más tarde para después volverse a enemistar con ellos.

Desde 1919 estuvo en contacto con **Tristan Tzara,** fundador del movimiento **Dadá**. Conoció a otros dadaistas, como **Francis Picabia,** que más tarde se pasaría al surrealismo, **André Derain, Marcel Duchamp, y Man Ray**, El día que conoció a este último, crearon el primer "readymade" de Man Ray: **El Regalo** (1921). Satie participó en la publicación dadaísta **391**. En los primeros meses de 1922 se vio envuelto en la discusión entre **Tzara** y **André Breton** sobre la verdadera naturaleza de la vanguardia artística, resumida en el fracaso del Congreso de París. Inicialmente Satie se alineó con Tzara, pero se las arregló para mantener buenas relaciones con ambas partes. Mientras tanto, **alrededor de Satie se había formado una Escuela de Arcueil, con músicos jóvenes como Henri Sauguet, Maxime Jacob, Roger Désormière** y **Henri Cliquet-Pleyel.**

Satie era profundamente **antiwagneriano**. Usó escalas inusuales en la música occidental, lo que hizo posible que pos-

teriormente se pudieran hacer usos no tonales de la tonalidad para escapar al desarrollo musical típicamente wagneriano. A partir de Satie podemos decir que el eje se movió de la acumulación de tensión armónica wagneriana al timbre, al color o al ritmo.

Compuso un ballet **"instantaneísta»"** (**Relâche**) en colaboración con **Picabia**, para **los Ballets Suecos** de **Rolf de Maré**. Al mismo tiempo, Satie compuso la música de la película dadaísta **Entr'acte, de René Clair**, que se utilizó para un intermezzo de **Relâche**.

Epílogo

Hasta el año de su muerte en 1925, absolutamente nadie excepto él entró a su habitación en Arcueil desde que se mudara hacía veintisiete años. Lo que sus amigos descubrieron ahí, después de su entierro en el cementerio de Arcueil, además del polvo y las telarañas, lo cual, entre otras cosas, aclaró que Satie jamás compuso usando su piano, descubrieron numerosos objetos:

1. una colección de unos cien paraguas, algunos aparentemente jamás usados

2. el retrato que le hizo su amiga Suzanne Valadon en 1893

3. cartas de amor y dibujos de la época de Valadon

4. otras cartas de todos los períodos de su vida

5. su colección de dibujos de edificios medievales, desde entonces sus amigos empezaron a ver la relación entre Satie y ciertos anuncios de periódico anónimos acerca de "castillos de plomo" y otras cosas parecidas.

6. otros dibujos y textos de valor autobiográfico

7. otras cosas memorables de todos los periodos de su vida, entre ellos siete trajes de terciopelo del periodo del "caballero de terciopelo".

Pero lo más importante, había composiciones de las cuales nadie había oído hablar, o que se creían perdidas... por todos lados: atrás del piano, en las bolsas de los trajes de terciopelo. Estas incluían las **Vexations, Geneviève de Brabant,** y otros no publicados o no terminados, como , **El Pez Soñador,** muchos ejercicios de la Schola Cantorum, un conjunto no conocido de las piezas "caninas", algunos otros trabajos para piano, muchas veces sin título,

las cuales fueron publicadas como **Nuevas Gnossiennes, Pièces Froides, Enfantines, Música de amoblamiento**.

De acuerdo a **Milhaud**, Satie "profetizó el mayor movimiento en la música clásica que aparecerá en los próximos cincuenta años dentro de su propia obra musical.

Su obra más conocida son las **Gymnopédies**, aunque el catálogo de su obra completa esté compuesto por más de una centena de obras de casi todos los géneros.

MONSIEUR SATIE, "VOUS ÊTES" UN "ECHADOR DE VAINA" MUSICAL...

PAYASOS INTERNACIONALES

Caracas, 8 e marzo del 2017

El mundo del payaso existió desde los comienzos del tiempo. El cavernícola hacía reír a su compañera, y también a sus amigos...

ALGUNOS PAYASOS NORTEAMERICANOS

1. Bill Irvin, 2. Emmett Kelly, 3. Red Skelton, 4. Soupy Sales, 5. W.C. Fields, 6. Michel Goudeau, 7. Chester Conklin, 8. Graves, 9. Bud Abbott, 10. Anver The Eccentric, 11. Bob Bell (Bozo), 12. Pento Colvig, 13. David Shiner, 14. Patch Adams, 15. Glen Little, 16. George L. Fox, 17. Christopher Fitzgerald, 18. Russel Scott, 19. Jango Edwards, 20. George Carl.

OTROS PAYASOS EXTRAORDINARIOS

Grock (Suiza), Otto Griebling (Alemánia), 2. Oleg Popov (Rusia), 3. Yuri Nikulin (Rusia), 4. Slava Polunin (Rusia), 5. Justin Fletcher (UK), 6. Pierre Etaix (Francia), 7. Achille Zavatta (Francia).

Francia siempre tuvo tradición de circo, comenzando con:

LA FAMILIA FRATELINNI DE FRANCIA

La Familia **Fratellini**, familia de circo europea más conocida **como los Hermanos Fratellini**, un trío de payasos: **Paul, François y Albert (respectivamente, de 1877 a 1940, de 1879 a 1951, de 1886 a 1961),** Cuyo ingenio, encanto y excelentes técnicas de actuación fueron ampliamente admirados y provocaron un resurgimiento del interés en el circo en la **"Post Primera Guerra Mundial"** en París. Su padre, **Gustavo Fratellini (1842-1905)**, un seguidor florentino **del patriota italiano Giuseppi Garibaldi,** fue un **artista de trapecio de circo y acróbata**, y **su hermano mayor, Louis (1867-1909), trabajó como payaso** con **Paul. François y Albert.** También comenzaron sus carreras como pareja. **Cuando Louis murió en 1909 dejó una familia sin apoyo** y **Paul sin pareja.** Para resolver ambos problemas **los hermanos restantes formaron un triple acto único: François** conservó su papel tradicional como **el payaso elegante, pomposo, de cara blanca; Albert,** como el **desafortunado y desaliñado Auguste, diseñó un nuevo y grotesco maquillaje con altas cejas negras, una boca exagerada y una bulbosa nariz roja (un estilo de maquillaje que influyó en innumerables payasos posteriores). Paul se unió al acto en un nuevo**

papel, el notario, con poco maquillaje y un estilo cómico a mitad de camino entre los de sus hermanos.

Los Fratellinis recorrieron Europa y Rusia antes de unirse al *Cirque Medrano* en París durante la **Primera Guerra Mundial**. En 1923 fueron el brindis de París, admirado por el público en general y por intelectuales como los dramaturgos **Raymond Radiguet y Jean Cocteau**, basado en los Fratellinis. Muchos de los hijos de los hermanos Fratellini también se convirtieron en artistas de circo, especialmente **el hijo de Paul Victor (1901-79) y la hija de Victor, Annie (1932-97),** quienes continuaron la tradición familiar como payasos exitosos en Francia. Las memorias de Albert, *Nous, les Fratellini*, aparecieron en 1955.

En Francia nacieron algunos circos de vanguardia como: *"La Voiliére"*, *"Le Cirque Plume"*, el circo punk *"Destroy"* y muchos más, pero todo comenzó con la familia Fratellini.

Seguiremos con **JACQUES TATI.**

Jacques Tati (Jacques Tatischeff, Le Pecq, 9 de octubre de 1907-París, 4 de noviembre de 1982) fue un **director y ac-**

tor francés de origen franco-ruso-ítalo-neerlandés.)

INFANCIA

Jacques Tatischeff parece haber sido un estudiante mediocre. Sin embargo, fue muy deportista; jugó al tenis y, sobre todo, practicó la equitación. Abandonó los estudios a los 16 años (1923) y entró como aprendiz en el negocio familiar, donde fue formado por su abuelo. En 1927-1928, hizo el servicio militar en **Saint-Germain-en-Laye, en el 10.º Regimiento de Dragones**. A continuación, pasó un curso en Londres, durante el cual se inició en el rugby. A su regreso, descubrió su talento cómico en el seno del equipo de rugby del **Racing Club de Francia**, cuyo capitán era **Alfred Sauvy,** y uno de los valedores era **Tristan Bernard**.

Dejó el oficio de marcador en 1931 o 1932, cuando la crisis económica mundial alcanzó a Francia, especialmente al mundo del espectáculo. Vivió, por tanto, un período muy difícil, durante el cual elaboró, a pesar de todo, el número que se convertirá en *"Impressions sportives"* (Impresiones deportivas). Participó en el espectáculo amateur organizado cada año por Alfred Sauvy de 1931 a 1934.[7]

ESPECTÁCULOS

Es probable que tuviera empleos remunerados en el *musichall*, pero solo hay pruebas a partir de 1935, año en que hace una interpretación para la gala del diario **Le Journal,** para festejar el récord de la travesía del Atlántico por el buque **Normandie.** Entre los espectadores se encuentra **Colette,** quien más tarde hará un comentario muy elogioso del número de Tati. Después, entra en la revista del **Théâtre-Michel** y, tras una estancia en Londres, actúa en el A.B.C., en la revista dirigida por Marie Dubas. A partir de entonces trabaja ininterrumpidamente hasta la guerra.

Durante los años treinta empieza a actuar también como actor de cine:

– 1932: **Oscar, champion de tennis,** de Jack Forrester (film perdido y muy mal documentado);

– 1934: **On demande une brute,** de Charles Barrois, con Jacques Tati (Roger) y **Enrico Sprocani,** conocido como le clown **Rhum** (Enrico);

– 1936: **Gai dimanche,** (igual reparto);

– 1936: *Soigne ton gauche,* de René Clement, con Jacques Tati (Roger) y Max **Martel** (el cartero).

LA SEGUNDA GUERRA MUNDIAL

Es movilizado en septiembre de 1939 y destinado al **16.º Regimiento de Dragone**s; luego es enviado a una nueva unidad con la que participa, en mayo de **1940**, en la batalla del río Mosa. Tras la derrota, es enviado a Dordoña, donde es desmovilizado. Entre 1940 y 1942, presenta sus *Impressions sportives en el Lido de París.* Allí conoce a la bailarina **Herta Schiel**, que había huido de Austria con su hermana **Molly** al producirse **la Anschluss.** En el verano de 1942, Herta da a luz una niña, **Helga Marie-Jeanne Schiel.** Siguiendo los consejos de su hermana **Nathalie**, Tati se niega a reconocer a la niña; deja a la madre y es despedido del cabaret. A principios de 2009, **Helga Marie-Jeanne Schiel** y su familia vivían en Inglaterra.

En 1942 se presenta en **La Scala de Berlín**. Luego, abandona París y pasa algunos meses de 1943 en **Sainte-Sévère** con un amigo, el guionista **Henri Marquet,** y allí escriben el guion de *L'école des facteurs*.

El 25 de marzo 1944 se casa con **Micheline Winter**. Vuelve a trabajar como actor de cine al final de la guerra. Considerado como potencial sustituto de **Jean-Louis Barrault en *Les Enfants du paradis***, interpreta el papel del fantasma en ***Sylvie et le fantôme* de Claude Autant-Lara** y aparece, también, en ***Le Diable au corps***, del mismo director. En esa época es cuando conoce a Fred Orain, director de los estudios de Saint-Maurice, cerca de París, y los de la Victorine, en **Niza**.

DIRECTOR

A principios de 1946, Orain y Tati fundan una productora, ***Cady-Films***, que está en el origen de las tres primeras películas de Tati.

En 1946, año del nacimiento de Sophie-Catherine Tatischeff, realiza un cortometraje titulado ***L'École des facteurs***. Estaba previsto que lo dirigiese **René Clément**, pero en ese momento está realizando ***La bataille du rail*** y es Jacques Tati quien asume esa función.

JOUR DE FÊTE

Su primer largometraje, ***Jour de fête*** (Día de fiesta), en el cual su mujer hace un papel, se rueda en 1947 y se termina en 1948, pero no se estrena en Francia hasta el 4 de julio de 1949 debido a la reticencia de los distribuidores franceses. La película, estrenada ya con éxito en Londres en marzo de 1949, obtiene finalmente un gran éxito de público en Francia, aunque los críticos se muestran, en general, poco entusiastas. No obstante, el film recibe el **Grand Prix del cine francés en 1950**. Iba a ser una de las primeras películas francesas en color, pero el carácter experimental del nuevo sistema de color «***Thomsoncolor***» y el elevado coste del positivado en color hizo que tuviera que proyectarse en blanco y negro. No fue hasta 1995 cuando se pudo hacer una copia en color y presentarla al público.

LAS VACACIONES DE MONSIEUR HULOT

Antes de la guerra, durante una visita a la casa cercana a la playa de **Port Charlote** de unos amigos de **Saint-Nazaire, los Lemoine,** Tati es seducido por la cercana playa de **Saint-Marc-sur-Mer** (Loira Atlántico) y decide regresar algún día para rodar allí

una película.

Les vacances de M. Hulot se estrena en 1953; este nuevo personaje es muy apreciado por la crítica pero también por el público del mundo entero, y la película recibe varios premios, incluyendo el Premio Louis Delluc. *Les vacances de M. Hulot* sigue siendo una de las películas francesas más populares de ese período. Diversos problemas retrasarán el estreno de la siguiente película, en la que Tati pensaba desde 1954. En 1955, sufre un accidente de coche bastante grave, que le deja secuelas en la mano izquierda y una cierta debilidad física. Por otra parte, el éxito de *Les Vacances de M. Hulot* genera importantes ingresos, pero Jacques Tati se considera perjudicado por Fred Orain; estas diferencias llevan a la ruptura de su asociación y a la creación por Tati de su propia productora, **Spectra Films**, en 1956. En el lado positivo, se puede destacar el comienzo de la relación profesional de Tati con Pierre Étaix.

MON ONCLE (Mi tío)

Su primera película estrenada en color, aparece en 1958, así como una versión inglesa, My uncle, ligeramente diferente en

duración y guion; recibe importantes premios en Francia y en el extranjero, especialmente el Óscar a la mejor película extranjera, en Hollywood. Gracias a estos premios la familia Tati se instala en **Saint-Germain-en-Laye.**

PLAY TIME (1964-1967)

De 1964 a 1967, aunque muy ocupado con el proyecto de *Playtime,* Tati codirige también un cortometraje, *Cours du soir*, en el que interpreta el papel del profesor. En 1967, los graves problemas financieros relacionados con el rodaje de *Playtime* lo obligan a hipotecar su casa de Saint-Germain-en-Laye; sus películas anteriores han sido confiscadas por orden judicial. *Playtime* se estrena a finales de 1967 y es bastante bien acogida en Gran Bretaña, Suecia y América del Sur; en Francia es un semifracaso, y no se estrena en Estados Unidos, contrariamente a lo que Tati esperaba. *Playtime* ha requerido una inversión enorme —la construcción del **decorado de Tativille**— y resulta más costosa de lo previsto. En resumen, Tati se encuentra en 1968 en una situación financiera catastrófica. La casa de **Saint-Germain se vende después de la muerte de Claire van Hoof** y **Tati se traslada a París con su mujer, Micheline.**

AÑOS 70

Jacques Tati crea en 1969 una nueva productora, la CEPEC, pero tiene que reducir sus ambiciones: ***Trafic,*** aunque proyectada en cines en 1971, es originalmente un telefilme. El realizador solo puede mostrar su último largometraje con la ayuda de la televisión sueca en 1973. En 1977, recibe un Premio César por el conjunto de su obra. Debilitado por graves problemas de salud, muere el 4 de noviembre de 1982 de una embolia pulmonar, dejando un último guion, titulado ***Confusion***, aplazado varias veces y que concluyó con Jacques Lagrange.

PAYASOS NORTEAMERICANOS

Emmett Leo Kelly (9 de diciembre de 1898 – 28 de marzo de 1979), nacido en Sedan, Kansas, fue un artista de circo estadounidense, que creó el memorable payaso "**Weary Willie,**" basado en el personaje de la persona sin hogar a causa de la época de **la Gran Depresión**. Kelly inició su carrera como trapecista. Hacia 1923 Emmett Kelly trabajaba en el trapecio del circo de John Robinson cuando conoció y se casó con Eva Moore, otra trapecista. Posteriormente trabajaron juntos como los **"Aerial Kellys"**, con Emmett

todavía actuando ocasionalmente como un payaso con la cara blanca.

CARRERA

Empezó a trabajar como payaso a tiempo completo en 1931, y pasaron varios años hasta que **convenció a la dirección del circo de que era capaz de cambiar el personaje de cara blanca por el payaso "sin techo" que había esbozado diez años antes trabajando en una firma de arte.** *"Weary Willie"* era una figura trágica, y su número fue revolucionario en su tiempo, ya que los payasos llevaban la cara blanca y únicamente interpretaban gags y bufonadas con la intención de provocar la risa. Entre 1942 y 1956 Kelly actuó con el circo ***Ringling Brothers and Barnum & Bailey Circus,*** en el cual era una de las principales atracciones, aunque la temporada de 1956 la dedicó a trabajar como mascota del equipo de béisbol Los Angeles Dodgers. También actuó en varias ocasiones en **el teatro en Broadway y en el cine, destacando su papel de "Willie" en el film de Cecil B. DeMille** *El mayor espectáculo del mundo* **(1952).**

Emmett Kelly falleció a los 80 años de edad a causa de

un infarto agudo de miocardio en 1979 en su domicilio en Sarasota, Florida. Está enterrado en el cementerio **Rest Haven Memorial Park, en Lafayette (Indiana). El Museo Emmett Kelly** se encuentra en Sedan, Kansas. Emmett Kelly aporto parte de su fortuna a el circo **The Daniel Brothers,** lo cual era desconocido hasta el momento de ahora.

W.C. FIELDS

William Claude Dukenfield, mundialmente conocido como **W. C. Fields (29 de enero** de **1880-25 de diciembre** de **1946),** fue un comediante, malabarista y actor estadounidense. Fields creó uno de los personajes cómicos más importantes de la primera mitad del siglo XX: **un misántropo** que od**iaba a niños, perros y mujeres**

"aunque fueran el tipo equivocado de mujeres

un egoísta ciego a sus propias fallas, e interesante

borracho".

PRIMEROS PASOS

Nació como **William Claude Dukenfield** en **Darby** (**Pensilvania**). Su padre, **James Dukenfield**, venía de una familia anglo-irlandesa y declaraba que eran descendientes de **lord Dukinfield** (de **Cheshire, ahora Tameside**) aunque nunca presentó ninguna prueba. **James Dukenfield llegó a EE. UU. en 1857 desde Ecclesall Bierlow, en Sheffield (South Yorkshire) con su padre John (que era fabricante de peines), su madre Ann y sus hijos**. En **el censo** de 1860, James se identificó como **panadero** y en el censo 1870 como **vendedor ambulante,** trabajo en el que **el joven William le asistiría**.

Fields abandonó su hogar a los 11 años de edad (de acuerdo con la mayoría de las biografías y documentales) y empezó a trabajar en vodeviles. A los 21 viajaba presentando un acto de malabarismo **(*The Eccentiric Juggler*),** y finalmente agregó comedia y chistes en su acto, convirtiéndose en un personaje conocido tanto en Norteamérica como en Europa. En 1906 hizo su debut en Broadway en la comedia musical *The Ham Tree*.

Los amigos de Fields lo conocían como Bill. **Edgar**

Bergen (el ventrílogo, padre de la actriz Candice Bergen) también le llamaba Bill en sus shows de radio. En las películas en las que el personaje tenía un hijo, generalmente se llamaba **"Claude"**, como su propio hijo. En Inglaterra era presentado como **"Wm. C. Fields"**, presumiblemente para evitar controversia debido a que "W. C." es una abreviación y eufemismo de water closet (inodoro o letrina), aunque se puede suponer que al prosaico Fields le divertía esa coincidencia. Su uso público de las iniciales en vez de su primer nombre era una formalidad común en la época en que creció Fields. El hecho de que **"W. C. Fields"** cupiera mejor en las marquesinas de los teatros que **"W. Dukenfield"** fue sin duda un factor que influyó en su selección de un nombre artístico.

MATRIMONIO

Fields se casó con una compañera del vodevil, la corista **Harriet Hattie** Hughes, el 8 de abril de 1900. Su hijo, **William Claude Fields Jr.,** nació el 28 de julio de 1904 y falleció el 16 de febrero de 1971.

Ya en esa época, Fields se encontraba lejos de Hattie, haciendo una gira por Inglaterra. **En 1907, W. C. y Hattie se sepa-**

raron;** ella lo presionaba para que dejara de viajar y se asentara en un trabajo respetable, pero él no estaba dispuesto a abandonar su manera de ganarse la vida.[3] Hasta su muerte, Fields se escribió con su exesposa y con su hijo, y les enviaba voluntariamente dinero para la manutención de Hattie y de su hijo.

ACTUACIÓN

Fields comenzó siendo un «malabarista excéntrico» en el vodevil, y aparecía **con el maquillaje de un tramposo: barba desaliñada y traje ruinoso,** por ejemplo.

CINE

Fields protagonizó un par de comedias cortas, filmadas en Nueva York en 1915: ***Pool sharks*** y ***His lordship's dilemma***. Su trabajo en el teatro le impidió hacer más cine hasta 1924. Hizo una versión de su papel en Poppy en una adaptación para el cine mudo, retitulada ***Sally of the Sawdust*** (Sally, la hija del circo, 1925) y dirigida por el legendario **D. W. Griffith.** En prácticamente todas sus películas mudas, Fields aparece siempre con un aspecto desaliñado,

con un bigote mal pegado al labio. Recién en su primera película sonora, ***Her Majesty Love***, abandonó ese atuendo.

ESTRELLADO

Fields hizo cuatro personajes para el pionero de la comedia **Mack Sennett** en 1932 y 1933. Durante ese periodo, **Paramount Pictures** empezó a presentar a Fields en comedias importantes, y para 1934 él se había vuelto una estrella de cine.

También colaboraba como guionista, bajo seudónimos inusuales como **"Otis Criblecoblis"** (que presenta **una homofonía escondida con scribble** (garabato, garabatear). Otro, **"Mahatma Kane Jeeves"**, es un chiste de Fields, donde representaba a un aristócrata que sale de su casa y dice:

"My hat, my cane, Jeeves" (Por favor, Jibs: dame mi sombrero y mi bastón).

También usó varias veces el vulgar seudónimo **"Charles Bogle"**.

En sus películas, representaba frecuentemente a un estafador, lleno de frases célebres, como esta gema de la película Mississippi:

"Mientras viajábamos por la *cordillera de los Andes*, perdimos nuestro sacacorchos (tirabuzón). ¡Por varios días tuvimos que vivir a comida y agua!".

A Fields le gustaban los nombres extraños, y varios de sus personajes son así:

- ***"Larson E.* [que se pronuncia larceny** ('desvalijamiento')] *Whipsnade"* (en ***You Can't Cheat an Honest Man***);
- *"**Egbert Sousé**"* [pronunciado susé, pero igualmente sinónimo de 'borracho'] (en ***The Bank Dick***);
- *"**Ambrose Wolfinger**"* (en ***Man on the Flying Trapeze***)
- *"**The Great McGonigle**"* (en ***The Old-Fashione Way***).

FIELDS BORRACHO

Los personajes de Fields frecuentemente eran amantes del alcohol y esta característica se convirtió en parte de la leyenda de Fields. En sus días jóvenes como malabarista, Fields nunca bebía, ya que no quería disminuir su capacidad en el escenario. Sin embargo, la soledad de sus constantes viajes empujaron a Fields a tener licor a mano para ofrecerle a sus compañeros de escenario, para poder invitarlos a su camerino a beber. Así cultivó Fields su atracción por el alcohol.

Una notable cita respecto del alcohol:

"El agua me da asco por las cosas que hacen los peces en ella"

Fields expresa sus sentimientos en Never Give a Sucker an Even Break:

"Una vez me enamoré de una hermosa rubia, querida. Ella me empujó al alcohol. Es lo único por lo que le estoy agradecido".

En los estudios, mientras filmaba, Fields tenía siempre a mano un termo con martini, y se refería a él como su «limonada». Un día un bromista le cambió el contenido del termo, y se lo llenó con verdadera limonada. Al descubrir la broma, Fields chilló:

"¡¿Quién le puso limonada a mi limonada?!".

En 1936 Fields cayó gravemente enfermo debido a su alcoholismo. Tuvo que parar de filmar hasta recuperarse. Hizo un último filme para Paramount: ***The Big Broadcast of 1938***. La personalidad agria del comediante mantuvo alejados a los productores, y Fields se encontró profesionalmente solo hasta que hizo su debut en la radio.

RADIO

En la época en que Fields estuvo inactivo, grabó un comercial de radio. Su voz familiar, le hizo rápidamente popular en shows de radio. Una de sus rutinas más cómicas era el intercambio de insultos que realizaba con el muñeco **Charlie McCarthy, el muñeco de Edgar Bergen en *The Chase y Sanborn Hour***. Fields se burlaba de Charlie por ser de madera:

- FIELDS: *Dime, Charles, ¿es verdad que tu padre era una mesa de alas abatibles?*
- McCARTHY: *Si fuera así, ¡entonces tu padre se encotraba debajo de ella...!*

Charlie se la devolvía a Fields en relación a su alcoholismo:

- McCARTHY: *¿Es verdad, Sr. Fields, que una vez que usted estuvo de pie en la esquina de Hollywood y Vine, 43 autos estuvieron frenados esperando que su nariz se pusiera verde?*

CINE DE NUEVO

La nueva popularidad de Fields le ganó un contrato con Universal Pictures en 1939. Su primera película con Universal, **You Can't Cheat an Honest Man** (No podrás engañar a un hombre honesto), presentó la ahora famosa rivalidad entre Fields y McCarthy. En 1940 Fields hizo **My Little Chickadee** con **Mae West**, y **también The Bank Dick**,

quizá su filme más famoso (en el que le pregunta al barman: :

- ¿Anoche yo estuve aquí y gasté un billete de 20 dólares?

¡ E f e c t i v a m e n t e !

- Uff, me quita un peso de encima: ¡creí que lo había perdido!

Fields frecuentemente peleaba con los productores, directores y guionistas del estudio acerca del contenido de sus filmes. Estaba determinado a hacer una película a su manera, con su propio guion y producción y con su propia elección de actores de reparto. Finalmente Universal le dio la oportunidad de hacerlo. La película resultante, **Never Give a Sucker an Even Break** (de 1941) es una obra maestra de humor absurdo, en la que Fields aparece como él mismo, **"The Great Man" (el grandioso)**. La estrella cantante de Universal, **Gloria Jean** es la deuteragonista Fields, y sus antiguos amigos **Leon Errol** y **Franklin Pangborn** actúan como sus laderos. Pero el filme que Fields presentó era tan sin sentido, que Universal recortó, reeditó y refilmó muchas partes y echó a Fields. **Sucker** sería su última película.

AÑOS FINALES

Fields ocasionalmente invitaba a personalidades a su casa. **Anthony Quinn** y su esposa **Katherine DeMille** (hija del famoso director de Hollywood **Cecil B. DeMille**). **Christopher,** el hijo de los Quinn, se ahogó en un lago de flores en el jardín de Fields. El quedó muy impresionado, y por meses quedó deslumbrado...

Generalmente, Fields fraternizaba con otros actores, directores, y escritores que compartían su afecto por buena compañía y buen licor. **John Barrymore, Gregory La Cava, y Gene Fowler** fueron de sus más cercanos. En 1940, cuando se acercaban las elecciones presidenciales, Fields empezó a acariciar la idea de satirizar las campañas políticas. Escribió al candidato Henry Wallace, con la idea de extraer material cómico de los discursos de Wallace. Pero cuando éste le respondió con una carta personal y cálida, el comediante decidió no burlarse de él. En vez de eso, Fields escribió un libro llamado **Fields for President (Fields presidente),** un ensayo humorístico al estilo de una campaña política. La editora **Dodd, Mead and Company** lo publicó en 1940 pero se negó a hacer una segunda edición. El libro no se vendió muy bien, debido principalmente a que los lectores no sabían si Fields estaba hablando

en serio y realmente se quería postular para presidente. Dodd, Mead and Company lo volvió a publicar en 1971, cuando Fields ya era visto como una personalidad en contra del *"establishment"*. Fields vio como el declive de su carrera fílmica en los 1940s. Su enfermedad lo confino a ser estrella invitada o realizar apariciones especiales en filmes de otras estrellas.

El interpretaba su famosa rutina de la mesa de billar una vez más ante la cámara, para **Follow the Boys**, una película llena de estrellas para entretenimiento para las fuerzas armadas (a pesar de que la película era para causas benéficas se le pagaron $15,000 por su aparición en el film , el nunca fue capaz de actuar para las fuerzas armadas debió a su estado.) En **Song Of The Open Road** (1944) Fields realizó malabarismos por algunos momentos recordaba su rutina

"this used to be my racket".

Su última revista musical en film **Sensations of 1945**, fue realizada a fines de 1944. Ocasionalmente también se presentó en radio hasta incluso 1946 (el año de su muerte), frecuentemente

con Edgar Bergen, y antes de su muerte, ese mismo año grabó un álbum hablado, donde presenta su cómica **Temperance Lecture** (conferencia sobre la temperancia) y **The Day I Drank A Glass Of Water** (el día que bebí un vaso de agua). Fields estaba demasiado enfermo como para ir al estudio de grabación, por lo que Les Paul le llevó los equipos a su casa. La visión de Fields estaba tan deteriorada que él leía su guion con tarjetas de letra de imprenta muy grande. Esa fue la última presentación de W. C. Fields y —a pesar de su frágil salud— una de las más bellas.

En 1946 Fields sufrió una gravísima hemorragia estomacal. Pasó sus últimas semanas en el hospital. Un amigo pasó a visitarlo y lo sorprendió leyendo la Biblia. Cuando le preguntó por qué la leía si era ateo, Fields respondió:

"Estoy buscando coartadas".

Como una ironía final, W. C. Fields murió el feriado que decía despreciar: La Navidad. Como se documenta en **W. C. Fields and Me** (W. C. Fields y yo, publicada en 1971, el libro se adaptó como la película del mismo nombre, protagonizada por **Rod Steiger**),

Fields falleció en el sanatorio Las Encinas, en Pasadena (California), un hospital tipo bungalow. Cuando estaba moribundo, **Carlotta Monti,** su esposa de muchos años, salió y apuntó una manguera al techo, para que Fields oyera por última vez su sonido favorito de la lluvia cayendo en el techo. De acuerdo con el documental *W. C. Fields Straight Up,* su muerte ocurrió de esta manera: **le sonrió y guiñó el ojo a una enfermera, se puso un dedo sobre los labios y falleció.** Fields tenía 66 años y había sido paciente durante 14 meses. Fue enterrado en **el Forest Lawn Memorial Park Cemetery, en Glendale (California).**

TODOS VIVIMOS EN "UN ESCENÁRIO"

Caracas, 10 de marzo de 2017

El mundo es un escenario, un proscenio, dónde todos "jugamos" (como dicen en francés – "jouer") o actuamos...

El escritor francés **Jean-Claude Carrière**, en su libro: *"Tous en Scène"* dice:

"¿Si la vida fuese solo un cuento, o una pieza dónde todos jugamos, un papel?
¿Y si en los papeles grandes o pequeños, fuéramos solamente actores?
¿Y si el teatro o el cine, los grandes actores como los directores, a través de su arte, nos ayudaran a vivir mejor?"

Como diría el Gran Bardo William Shakespeare:

"La vida no es sino una sombra que camina, un actor

malo

Que se pavonea, y se cree solo en el escenario. Cuando le toca a él

No se escucha más. Es un cuento,

Dicho por un idiota, lleno de vida y de furor,

Que lo que dice o hace no significa nada"

Jean-Claude Carrière en la parte de su libro *"Tous en Scène"* llama al ser humano: "Un pobre actor" …

"Nosotros los "poor players", somos espectadores y actores de nuestro propio espectáculo…"

Me interesa las ideas de estos dos genios del teatro y de vida. Hay que recordar que Jean-Claude Carríere fue guionista de diversos filmes de Luis Buñuel, el creativo, cineasta, poeta y "humorista negro aragonés.

Ya en un capítulo anterior hablé de "actuar" y "el método", así que no necesito volver a mencionarlos, pero puedo referirme a "volar", otro de mis capítulos. Esta forma de perder la pesantez es lo

que debe sentir alguien que "**sea** volado" o que sepa expresarse con la libertad del aire dónde flota. Una persona/actor puede ondular en el aire o en el agua. Dos elementos que podrían ser hermanos. Esos dos proscenios son similares, aunque algunos son puramente mentales y se asemejan al sueño. Algunos espejismos síquicos "son volados", pero la mayoría uno se encuentra actuando en un papel, a veces bueno, a veces malo. Parece que los médicos que saben algo de eso dicen que el soñar es muy positivo para el ser que sueña... Yo, generalmente, sueño sueños frustrantes dónde al final me escapo o me escondo. Pero también he tenido, sobre todo en mi juventud, sueños eróticos que terminaban, si se puede usar esa palabra, con cascadas de semen. La mente "monta" escenarios propios y los "vive". O sea, no solamente uno vive en el escenario que le toca en la existencia, sino que la mente inventa nuevos guiones y lo mantiene a uno creativamente alerta.

Generalmente los espectáculos suceden en proscenios, al menos los teatrales. Por algo éstos han sido construidos con pisos con una subida hacia el fondo del escenario. Los actores suben y bajan. Esta particularidad ayuda al escritor, al director y al actor. El proscenio sugiere el tipo de actuación... En la mente también existe una especie de proscenio que no está dibujado en ningún plano de arquitectura, sino que existe en ese laberinto poco conocido dónde

bailan las ideas en proceso. Recuerdo a un actor que conocí que tenía tendencias a olvidar su texto. En ese casos, él se paraba en la parte izquierda delantera del proscenio lo que les indicaba a sus compañeros que debían "actuar" a su alrededor. A veces los otros actores no entendían la señal, y el teatro se convertía en un tremebundo silencio, hasta que una ambulancia pasaba cerca del teatro tocando su sirena y hacía despertar a todos. Eso naturalmente, hacía que el actor con comienzos de "Alzhéimer", recordara los parlamentos y ya nadie podía decir sus propios textos, pues el proscenio era de él.

LOS ESCENARIOS DE CADA QUIEN SON INVENTADOS POR UNA MENTE EN FERMENTACIÓN…

ESPECTACU LAR

Caracas, 11 de marzo de 2017

<u>**Siempre me interesó esta palabra, por varias razones:
No.1 "ESPECTACU" y No.2 "LAR".**</u>

La primera porque todo lo que tiene que ver con el culo es interesante. Por allí salen vientos y materias fecales, y en algunos casos particulares, entran objetos prohibidos.

La segunda, tiene que ver con mi nombre *LAR* *(la primera letra de mi nombre **L**uis **A**rmando **R**oche).* **Esto no tiene un significado especial para el resto de la gente, pero para mí sí.**

También, LAR Indica un sitio.

Igual mente LAR, en plural, es "lares",

y se pronuncia: (*lair-eez, leyr-eez*).

En Zoología, es un pájaro blanco.

En la Religión Romana: Los espíritus, si se consiguen, cuidan la casa, o la comunidad de dónde vienen. *(larés)*

La palabra se conoce desde 1590-1600; y viene del Latín "Larés".

Ejemplos contemporáneos: ¿Cómo es posible que un musical que fue tan poco recomendado por la prensa, logró ser tan pop u **lar? Del diccionario "British Dictionary":**

Dialecto de Inglaterra del Norte, un niño o un joven.

LAR (registro internacional de automóviles de Líbia)

Viene del L(ibia) A(rabíca) R(epublica)

¡Quién inventan esas vainas! ¿Será el *"Royal Automobile Club de Libia"* o será algún LAR que anda por ahí?

¿Cuántos LAR hay en el mundo? Ya hablamos de varios, pero estoy seguro de que deben, haber muchos más, trogloditamente millones... de LAR o de LARES...

Zaperoco, versos del abuelo, dicen... y otros aseguran que son los líderes de partidos de derecha (los NAZIS estuvieron, como los rusos, muy interesados en los LARES) o de la izquierda europea que lo que quiere... es cogerse, un buen y jugoso, LAR...

No he hablado de CULO... sugerí esencias de chirimbolos y chismes que no se pueden precisar, sino sentir u observar de lejos, a menos que algunos les gustaría conocer "eso" de más cerquita. ¡Hay pá todos!

CIAO "LAR" DE LARES...

BROADWAY, Y HOLLYWOOD, Y COMEDIAS MUSICALES

Caracas, 11 de marzo de 2017

Broadway es una calle en el centro de la ciudad de Nueva York dónde estrenan las más costosas y valiosas piezas musicales populares para el gran público que vienen de todos los Estados Unidos y de otros países. Desde el primer filme sonoro (1927) con *"El Cantante de Jazz"* con Al Jolson cantando "Mama" hasta *"West Side Story" (1961)*.

TEATRO

Off Broadway: Este tipo de teatro es necesario para lograr montar en Broadway una pieza que haya marchado bien en Off Broadway, con buenas críticas en los periódicos, y venta a puerta cerrada de espectadores. Ejemplo: *Assasins* de Stephen Sondheim.

Departamento de Teatro de Universidades y Teatros Independientes: Existen varios teatros de vanguardia y teatros de universidad que, generalmente aspiran subir al Off Broadway, con intenciones de llegar a Broadway.

Esas "cadenas" son utilizadas en USA en la vía a llegar a Broadway. Muchos fracasan antes de ver la luz de las marquesinas de Broadway, pero algunos lo logran y resultan con una excelente presentación en la vía ancha de Broadway.

La mayoría de los éxitos de Broadway son llevados a la pantalla en Hollywood. A veces con los mismos artistas que tuvieron celebridad en el teatro. A veces esos actores son cambiados para poner gente de cine que aseguren, según ellos el éxito de pantalla.

Los musicales, generalmente son más costosos que los dramas. Llevan bailes, cantos y orquestas. Como dice la crítica francesa Françoise Ducout:

"Los musicales venden el sueño y la felicidad"

CINE MUSICAL DE HOLLYWOOD

Gene Kelly el superbo bailarín de, entre otros films musicales, *"An American in Paris"*, *"Singing in The Rain"*, dice:

"Mi pasión por la comedia musical no me viene de ayer.

Observé las locas invenciones de Busby Berkeley. "Gigi" (1958) dirigida por Vincente Minelli. Jeanette Mac Donald, Ruby Keller, Ginger Rogers, Eleanor Powell, y sin olvidar a Bing Crosby y Alice Faye, Al Jolson, Dick Powell, Grace Moore... nombres asociados a los musicales... Judy Garland, la gran Judy y, naturalmente Fred Astaire. Para mí la Comedia Musical es eminentemente Norte americana y, las mejores pueden considerarse "arte". Los franceses son expertos de las películas policiacas, (Ejemplo: "Du Rififi Chez Les Hommes" (1955) (aunque el director era Norte americano (Jules Dassin) o los filmes de Clouzot). La comedia británica, es elegante e interesante (Ejemplo: "Kind Hearts and Coronets" (1949) dirigida por Robert Hamer con Alec Guinness, haciendo 8 papeles)."

¿Dónde comenzar? El primer filme sonoro (1927) con *"El Cantante de Jazz"* con Al Jolson cantando "Mama". *"La Viuda Alegre"* con John Gilbert y Mae Murray, dónde bailan un famoso tango. Sin incluir todas: Dolores del Rio en (1926) *"What Price Glory"*. Coleen Moore y Gary Cooper en *"Lilac Time" (1928)*. Vilma Blanky en *"The Awakening"* dirigida por Victor Fleming (1928). Nancy Carroll en *"Abie´s Irish Rose"* dirigida por Victor Fleming (1928), *"Broadway Melody"* (1929) con Charles King y Bessie Love. Glen Tyron en *"Broadway" (1929)*. Nick Lukas en *"Golddiggers of Broadway" (1929)* dirigida por Roy Del Ruth. Las Brox Sisters,

Buster Keaton, Marion Davies, Joan Crawford y Georges K. Arthur en *"The Hollywood Review" (1929)* dirigida por Charles Reisner y Christy Cabanne. *"The King of Jazz"* (1930) con la orquesta de Paul Whiteman, y en la cual John Murray dirigió un filme espectacular. La Paramount produjo *"Paramount on Parade" (1930)*. Actuaron, Gary Cooper, Clara Bow, Maurice Chavalier, Jean Arthur, Kay Francis, Nancy Carroll, William Powell, Frederich March, Fay Wray. Fox exhibe *"Movietone Follies"* (1929). Bebe Daniels y Johns Boles en la adaptación de *"Rio Rita"* (1929). Gloria Swanson en *"The Trespasser" (1929)* dirigido por Edmund Goulding. Pola Negri y Roland Young en *"A Woman Commands" (1932)* dirigido por Paul L. Stein. Clara Bow en. *"Sunnyside Up" (1929)* dirigido por David Butler. J. Gaynor, Charles Farrell. en *"Delicious" (1931)*. Buddy Rogers en *"Safety in Numbers" (1930)* . Hal Skelly y Nancy Carroll en *"The Dance of Life" (1929) dirigido por John Cromwell y Edward Sutherland.* Stanley Smith, Nancy Carroll y Mitzi Green en *"Honey" (1930)* dirigido por Wesley Ruggles. *Gary Cooper,* Nancy Carroll en *"Shopworn Angel" (1928)* dirigido por Richard Wallace. Stanley Smith, Nancy Carroll y Wallace Mac Donald en *"Sweetie" (1929)* dirigido por Frank Tuttle. Beatrice Lillie en *"Are You There?"* (1930) dirigido por. Hamilton MacFadden. Harry Richman, Ted Sloman, James Gleason y Joan Bennett en *"Puttin´on the Ritz" (1930)* dirigido por Edward Sloman. Maureen O´Sullivan en *"Song of my Heart" (1930)* dirigido por Frank Borzage. Ethel Waters en *"On With The Show" (1929)* dirigido por Alan

Crosland. Helen Morgan en el filme dirigido por Robert Mamoulian, *"Applause" (1929)*. Eddie Cantor en *"Palmy Days" (1931)* dirigido por Edward Sutherland. Jeanette MacDonald y Maurice Chevalier en *"Parade d´Amour"* de Ernest Lubitsch. *"Beyond the Blue Horizon" (1942)* dirigida por Alfred Santell con Nelson Eddy y Jeannete McDonald. *"Love Me Tonight" (1932)* de Rouben Mamoulian. *"The Desert Song" (1929)* con Carlotta King y Myrna Loy. Con Grace Moore y Lawrence Tibbett. *"The Vagabond King"(1939)* dirigido por Ludwig Berger, con Jeannette Mac Donald, y Maurice Chevalier. *"Viennese Nights" (1930)* dirigido por Alan Crosland con Walter Pigeon y Greer Garson. Alexander Gray y Bernice Claire en *"Song of the Flame" (1930)* dirigido por Alan Crosland. *"No, No, Nanette" (1930)* con Alexander Gray y Bernice Claire, dirigido por Clarence Badger.

Este es el último filme de la era que recomenzó con *"42nd Street"(1933)* dirigido por Lloyd Bacon. Siguió con Dick Powell y Ruby Keeler con *"Gold Diggers of 1933" (1933)* dirigido por Mervin LeRoy. Un gran éxito. La Warner continuó con Busby Berkeley, el director, filmado con su estilo: *"By a Waterfall"*. *"42nd Street"* tuvo varios "remakes" con igual éxito. *"Fashion Follies of 1944"* dirigido por William Dieterle. Madelaine Carroll y Dick Powell *"On the Avenue" (1937)* dirigido por Roy Del Ruth. *"Ziegfield Follies"* de Berkeley y también de éste último *"The Gang´s All Here"* (1943) con Carmen Miranda.

La próxima época fue de los "crooners", los cantantes como Bing Crosby y Frank Sinatra. *"Road to... Bali... (1952) (con Dorothy Lamour)* y la mejor *"The Road llena de estrellas"* de Leo Carey. *"White Christmas" (1954)* con Crosby y Crosby y Crosby.

Aparece Fred Astaire y comienza otra época de musical de Hollywood. Con Ginger Rodgers la que sería su "partenaire" favorita en *"Go into The Dance" (1936)* dirigida por Archie Mayo y Michael Curtis. *"The Gay Divorcée" (1934) dirigido por Marc Sandrich* con Claire Luce. *"Amanda", "The Upstairs Dancer", "Mr. Petrov", "The Farandola".*

Gene Kelly, Farley Granger, Danny Kaye, Mel Ferrer y aparecen las bailarinas: Cyd Charisse, Leslie Caron, Judy Garland, Jessie Mathews, Sonnie Hasle, Eleanor Powell, Rita Hayworth, Joan Crawford, Ann Miller, Vera Ellen, Sally Forest, Zizi Jeanmaire, Moira Shearer, Lena Horne, Carol Haney, Juliet Prowe, Shirley Mac Laine, Vera Zorina, y Sonia Henie (la patinadora en hielo). Y la nueva estrella nadadora Esther Williams.

Duetos de cantos: Nelson Eddy y Janette Mac Donald, Clark Gable y Jeanette Mac Donald y Maurice Chevalier. *"Indian*

Love Call" (1936) dirigido por W.S. Van Dyke, con un joven James Steward. Clark Gable enamoró a Jeanette MacDonald en "San Francisco" (1936). *One Night of Love" (1936)* con *"Grace Moore"*. *"The Cuban Love Song" (1936) dirigido por* W.S. Van Dyke, con Lupe Velez y Lawrence Tibbett. *"The chocolate soldier" (1941)* dirigido por Roy Del Ruth. Grace Moore y Franchot Tone en *"The King Steps Out" (1936)* dirigido por Josef von Sternberg. Lily Pons y Henry Fonda en *"I Dream Too Much" (1935)* dirigido por George Cromwell. *"Champagne Waltz" (1937)* dirigido por A. Edward Sutherland con Gladys Swarthoud y Fred Mac Murray. Nino Martini en la película de Rouben Mamoulian en *"The Gay Desperado" (1936)*. Mario Lanza en *"The Great Caruso" (1951)* dirigido por Richard Thorpe. Howard Keel y Katheryne Grayson en *"Kiss me darling"*. Gloria Swanson, John Boles, Douglas Mongomery y June Lang en *"Music in the Air" (1934)* dirigido por *Joe May. Música de Jerome Kern*. Irene Dunne, con música de Jerome Kern en *"Roberta" (1935) dirigido por William K. Suter. "Sweet Adeline" (1934)* dirigido por Mervyn Le Roy.

De ahora en adelante los musicales de Hollywood se versaron en temas para niños con Shirley Temple y Walt Disney. Denemos citar también a Deanna Durbin, Mickey Rooney, Donald O´Connor, y Judy Garland y Shirley Temple, que radiaba de un optimismo sin fin.

"Fantasia" (1949) dirigido por el propio Walt Disney, con varios directores sin crédito, fue el filme que yo más amaba. Cuando niño fue 15 veces a verla con mi nana al Teatro Boyacá y el gran *Leopold Stokowski* dirigiendo la orquesta. Animales danzaban, y *Mickey Mouse* era el Aprendiz a Brujo. Había música del compositor ruso, *Mussorsky*, que daba miedo a los niños.

La mejor película de Deanna Durbin fue *"A Hundred Men and a Woman" (1937)* dirigido por Henry Koster. El maestro Leopold Stokowski dirigía la orquesta. Donnald O´Connor se mostró excelente al lado de Bing Crosby en *"Sing You Sinners"* (1938) dirigido por Wesley Ruggles, y hizo su mejor trabajo con Gene Kelly en *"Singin´ in the Rain" (1952) dirigido por Stanley Donen y Gene Kelly*. Otro de los actores que marcaron esa época fue Mickey Rooney en el filme *"Love Finds Andy Hardy" (1938)* dirigido por George B. Seitz, *"Forward with music"*, *"A Place for Rythme"*, *"Girl Crazy"*, *"Broadway Melody 1938"*.

Después, un éxito mayor: *"The Wizard of Oz" (1939)* dirigido por Victor Fleming y George Cukor con Judy Garland, Ray Bolger, Jack Haley, y Bert Lahr. Película musical que llegó a ser uno de los filmes más interesantes de la época.

Judy Garland se casó con el director Vincente Minelli, y tuvieron una hija llamada Liza Minelli, que tuvo una carrera importante como bailarina y cantante. Para probar a sus espectadores que podía cantar, actuar y bailar, Liza participó en el filme de Vincente Minelli *"The Pirate" (1948),* con Mickey Rooney, Fred Astaire y Gene Kelly. Durante esa época, Judy Garland volvió para presentarse en los teatros **Palace** y **Palladium** de Nueva York.

En la próxima etapa hubo como una gran tradición de las "Pelo Rubio". Marlene Dietrich, Mae West, Alice Faye, Betty Grable, Lucille Ball, Jane Wyman, Ginger Rodgers, Priscilla Lane, Ann Southern, Gloria de Haven, June Allyson, Janet Leigh, Mitzi Gaynor, Marilyn Monroe, Jane Powell, Sheree North, Vera Ellen, June Haven, Vivian Blaine, y Doris Day.

Ahora lo que podemos llamar *"La Eda de Oro de La Comedia Musical".* Gene Kelly en *"An American in Paris" (1951)* dirigida por Vincente Minelli, con Nina Foch, Oscar Levant, Lelie Caron, Georges Guétery. Otra vez Gene Kelly, con Phil Silvers y Rita Hayworth en *"The Queen of Broadway" (1942)* dirigido por Sam Newfield. Kelly y Vera Ellen de nuevo en *"Seven Days Leave" (1942)* dirigido por Tim Whelan con Victore Mature y Lucille Ball. *"The Band Wagon"* de Vincente Minelli con Cyd Charisse, Fred Astaire,

Nanette Fabray. Un filme que considero obra importante es *"Seven Brides for Seven Brothers" (19549,* dirigido por Stanley Donen. Los bailes son excepcionales y la coreografía es de Michael Kidd. Algunos de los actores son Howard Keel, Russ Tamblyn, Mack P. Platt, Julie Newmar, Jane Powell. *"Gigi" (1958)* el filme, está basado en el libro de la escritora francesa *Colette* y adaptado por *Alan Jay Lerner* con Leslie Caron, Maurice Chevalier, Louis Jourdan, Hermione Gingold, y Eva Gabor. Dirigido por Vincente Minelli. Minelli continua con *"The Bells are Ringing" (1960)* con Judy Halliday, Dean Martin, Eddie Foy Jr., Jean Stapleton.

Viene ahora, en 1961, un film clave que marca época: *"West Side Story" (1961)* dirigido por Jerome Robbins y Robert Wise. La música es de Leonard Bernstein y los diálogos de Stephen Sondheim. Los bailarines/actores son: Natalie Wood, Richard Beymer, Russ Tamblyn, Georges Chakiris, Rita Moreno, Simon Oakland, Ned Glass, William Bronley, Tucker Smith. Tony Mordente, David Winters, Elliot Field, Bert Michael, David Bean, Robert Banas, Anthony Teague, Harvey Evans, Tommy Abbott, Susan Oakes, Gena Trinkonis, Carole D´Andrea, José De Vega, Jay Norman, Gus Trikonis, Eddie Verso, Jaime Rogers, Larry Roquemore, Robert E. Thompson, Nick Navarro, Rudy Del Campo, Andre Tayir, Yvonne Wilder, Suzie Kaye, Joanne Miya.

SEQUIRÁ LA MÚSICA, EN EL TEATRO Y EN EL CINE...

ROUBEN ZACHARY MOMOULIAN

Rouben Zachary Mamoulian (Nació el 8 de octubre de 1897 y murió el 4 de diciembre de 1987) director de cine Armenio-Americano de teatro.

Mamoulian fue llevado en Tbilisi, Georgia (gobernada en aquel momento por Rusia imperial), a una familia armenia. Su madre Virginia (née Kalantarian) era director del teatro armenio, y su padre, Zachary Mamoulian, era presidente de un banco. Mamoulian fue enviado a Inglaterra y comenzó a dirigir en Londres en 1922.

Vladimir Rosing lo trajo a América el año próximo a enseñar en la escuela Eastman School of Music, y estuvo implicado en dirigir ópera y teatro. En 1925, Mamoulian era jefe de la escuela de drama, en donde Martha Graham también trabajaba en ese entonces. Entre otros, juntos produjeron una película corta de dos colores llamada "La Flauta de Krishna", ofreciéndolo a los estudiantes de Eastman.

Mamoulian dejó Eastman poco después y Graham eligió irse también, aun cuando le pidieron permanecer. En 1930,

Mamoulian se hizo ciudadano naturalizado de los Estados Unidos. *Jackie* la estrella de la autobiografía de Rouben Mamoulian era su tío, y este hecho ayudó a establecer su carrera temprana.

Mamoulian comenzó su carrera de director de Broadway con una producción del Porgy and Bess de DuBose Heyward, que se estrenó el 10 de octubre de 1927.

Él dirigió el renacimiento del Porgy en 1929 junto con el tratamiento operático de George Gershwin, del "Porgy and Bess", que se abrió el 10 de octubre de 1935.

Mamoulian fué también el primer director en efectuar trabajos notables de Broadway como *"Oklahoma"* (1943), *"Carousel"* (1945) y *"Lost in the Stars"* (1949). Dirigió su primera película en 1929, *"The Applause",* que fué uno de los primeros "talkies" o de sonido directo. Era una película con el uso innovador de Mamoulian del movimiento de cámara y del sonido. *"City Streets"* (1931) *"Dr. Jekyll and Mr. Hyde"* (1931). Esta película fue filmada antes de que el "Código de Producción" entrara en fuerza, y se considera la mejor versión del cuento de Roberto Louis Stevenson. *"Love Me Tonight"*

(1932), "The Love of Songs" (1933), "Queen Christina" (1933) con Greta Garbo y John Gilbert. "We Live Again" (1934). Él dirigió el primer Technicolor, "Becky Sharp" (1935), basado en la "Feria de la Vanidad" de Thackeray. "The Gay Desperado" (1936), "High, Wide and Handsome" (1937), "Golden Boy" (1934), "The Mark of the Zorro" (1940), "Blood and Sand" (1941), filmada en Technicolor, y los esquemas de color usados basados en el trabajo de artistas españoles tales como Diego Velázquez y EL Greco. "Ring on Her Finger" (1942), "Summer Holiday" (1948), "The Wild Heart" (1952), "Silk Stockings" (1957).

BUSBY BERKELEY

William Berkeley Enos (Nació en Los Ángeles, California, 29 de noviembre de 1895 – y murió el 14 de marzo de 1976), más conocido como Busby Berkeley, fue un director de cine de Hollywood y coreógrafo estadounidense.

Berkeley fue famoso por sus elaborados números musicales que incluían complejas formas geométricas. Sus trabajos requerían un gran número de "showgirls" y elementos para imitar un efecto de caleidoscopio. Comenzó como director de teatro, al igual que otros directores de cine. Pero a diferencia de otros directores, creía que la cámara debía tener movimiento, y filmó desde ángulos inusuales para el público de esa época, tomas que no podían ser obtenidas en otro tipo películas. Es por esto que su rol en el género de los musicales es tan importante.

CARRERA

Hizo su debut artístico a la edad de 5 años, actuando en la

compañía teatral de su familia. Durante la Primera Guerra Mundial, Berkeley sirvió como teniente de artillería, donde aprendió la dificultad de estar a cargo de un gran número de personas. Durante los años 20, Berkeley fue un director de danza para cerca de una docena de musicales en Broadway, incluyendo obras como "A Connecticut Yankee". Como coreógrafo, Berkeley no utilizó tanto la habilidad individual de sus bailarinas sino que grandes cantidades para crear figuras. Sus números musicales eran los más grandes de Broadway. La única manera de conseguir que fuesen aún más grandes era trasladándolos al cine, cosa que hizo con la llegada del cine sonoro.

Para sus primeros trabajos cinematográficos no apareció en los créditos, por ejemplo *"Ave del paraíso" (1932)*, de King Vidor, que no es un musical pero donde crea algunas coreografías para un grupo de aldeanos habitantes de una isla polinesia comandados por Dolores del Río. Sus primeros trabajos en el cine fueron para los musicales protagonizados por Eddie Cantor de Samuel Goldwyn, en los que comenzó a utilizar técnicas como individualizar a cada bailarina con un primer plano y mover a sus bailarinas a lo largo de todo el escenario para poder crear tantas figuras como fuera posible. Su técnica de filmar desde lo alto tuvo su primera aparición en las películas de Cantor, y además en *"Night World"* de Universal en 1932.

La popularidad de Berkeley entre la audiencia de la Gran Depresión se consolidó definitivamente en 1933, cuando hizo las coreografías de tres musicales para Warner Brothers: *"42nd Street"*, *"Footlight Parade"* y *"Gold Diggers of 1933"*.

A medida que los musicales hechos por Berkeley dejaban de ser novedad, se centró en la dirección; Warner le dio la oportunidad de probar en el drama; el resultado fue *"They Made Me a Criminal"* de 1939, una de las mejores películas de John Garfield. Los trabajos de Berkeley le permitieron trabajar con estrellas de MGM como Judy Garland. En 1943, fue sacado de la dirección de *"Girl Crazy"* debido a conflictos con Garland. Sin embargo el número musical "I Got Rhythm", que él dirigió, se mantuvo en la película.

Su próximo trabajo fue en 20th Century-Fox para la película de 1943 *"The Gang's All Here"*. Berkeley pasó a la historia del cine estadounidense con el número de Carmen Miranda 'Lady in the Tutti-Frutti Hat'. Aunque la película tuvo beneficios, éstos no llegaron a cubrir gastos. Berkeley regresó a MGM en los años 40, donde trabajó con el proceso de Technicolor en las películas de Esther Williams. La última película de Berkeley como coreógrafo fue *"Billy Rose's Jumbo" (1962)* de MGM.

En su vida privada, Berkeley fue extravagante al igual que en su trabajo. Tuvo seis esposas, y un fatal accidente automovilístico que resultó en una acusación (de la cual fue absuelto) de intento de homicidio. A finales de los años 60, a la edad de 75 años, Berkeley regresó a Broadway para dirigir una exitosa versión de "No, No, Nanette" (1960), protagonizada por su estrella de Warner Brothers, Ruby Keeler.

Berkeley murió en Palm Springs, California, a la edad de 80 años por causas naturales.

FRANK BORZAGE

En 1916, Borzage empezó a trabajar como director de cine mudo. Hizo películas de las que también escribió el guion, y a lo largo de unos sesenta filmes mudos hasta 1929 fue forjando su estilo, una transfiguración del melodrama habitual por medio de una exaltación del amor loco próxima al surrealismo.

En "Seventh Heaven" (1927) por ejemplo, hizo un himno al amor que no pueden separar ni la miseria, ni la guerra, ni incluso la muerte: Para comprender su particular visión, puede verse la singular adaptación en 1932 de Adiós a las armas de Hemingway, una obra pacifista que transformaba finalmente en un "poème d'amour fou" (Henri Agel).

En 1928 consiguió ser el primer director que obtuvo el Óscar destinado al mejor director, gracias a su película *"Seventh Heaven"*. A lo largo de su carrera se especializó en el género del melodrama, del que fue considerado uno de los más consumados especialistas, y en el cual conjugaba realismo y lirismo con especial sensibilidad al abordar las relaciones amorosas con particular intimidad. Fue de hecho uno de los realizadores más atentos a seguir

y denunciar el ascenso del nazismo (*"The Mortal Storm"*).

Borzage desarrolló una filmografía impresionante, que incluye varios cientos de películas y que alcanza su máxima intensidad con el cine mudo. Por desgracia, la mayor parte de estos filmes han desaparecido o no se pueden visionar, pero lo que se conoce de ellos demuestra hasta qué punto el cineasta quedará marcado por esta época, la magia visual que perdura incluso en su última película.

Alcanzó la consagración al final del cine mudo, cuando Seventh Heaven (1927) se convirtió en un éxito mundial y obtuvo el primer Óscar al mejor director de la historia del cine. Con una historia del amor más fuerte que la guerra y la muerte entre dos personas de la calle, Borzage creó una pareja cinematográfica (Charles Farrell y Janet Gaynor) e imágenes apasionantes como el soldado ciego que sube siete pisos, como si se tratara de los nueve círculos del infierno, para reunirse con su amada. Esta película forma un tríptico junto con *"Angel of the Street"* (1928) y *"Lucky Star"* (1929), protagonizadas por la misma pareja.

Tanto esas películas como *"The river"* (1929), impactarán a los surrealistas por su forma de exaltar el amor enloquecido. El cuerpo humano en esta obra se sumerge en un territorio silvestre: un cuervo protector aparece como emblema del deseo sexual, tan exaltado por ellos.

Para Georges Sadoul, en L´Histoire du Cinéma, Borzage dio acaso al cine más que King Vidor, de modo que "sin ninguna pretensión de genio", este antiguo creador de los primeros westerns no se contentó con narrar amores sino que se situó además en su tiempo y abordó la trama social terrible de su tiempo. Borzage además se situaba (como Epstein o L'Herbier) en el lirismo y el sentido pasisajista de los suecos Sjöström y Stiller.

Poseedor de un estatuto relativamente privilegiado, Borzage fue a menudo su propio productor y se convirtió a lo largo de la década de 1930 en uno de los cineastas más prestigiosos de Hollywood. En *"Liliom" (1930),* narra la historia de amor entre una camarera y un pregonero de carrusel, llamado Liliom.

Su inspiración no parecía acusar una crisis: las adversidades le proporcionan la oportunidad de renovar su fe en un

amor capaz de franquear montañas. Los amantes de *"Farewell To Arms" (1932)* superan la Primera Guerra Mundial, los desgraciados de *"Man's Castle" (1933)* sobreviven a la miseria de la Gran Depresión, los de *"Little Man, What Now?" (1934)* consiguen vencer al nazismo incipiente. Para algún crítico, *("Man's Castle")* (1933) era un "cuadro casi directo de los Estados Unidos de los parados".

En todo caso destacan: *("Young America" (1932)*, o *("Mannequin" (1937)*, que nos acerca a una mujer que quiere abandonar el humilde barrio neoyorquino, al que parece estar condenada; y que tras su triste matrimonio con un delincuente, logra conocer a un naviero, que le cambia la vida. También demuestra ser un maestro de la comedia compleja, que sabe templar con su sensibilidad a flor de piel en *("Desire" 1936)*, producida por Ernst Lubitsch e interpretada por la mítica pareja de Gary Cooper y Marlene Dietrich; es un enredo aventuresco muy divertido e incisivo.

El tema de la supervivencia será retomado en dos ocasiones más, con Tres camaradas (Three Comrade's, 1938) y con Tormenta mortal (The Mortal Storm), 1940), ambas protagonizadas por Margaret Sullavan. Esta película, al igual que Little Man, What Now? ejercerá un papel histórico determinante al provocar las iras del Estado nazi y

en precipitar la ruptura de las relaciones diplomáticas con los Estados Unidos. En La tormenta mortal abiertamente plantea cómo afecta mortalmente la llegada de Hitler al poder en 1933; se desarrolla en los Alpes alemanes, donde un profesor universitario de prestigio ve hundirse su vida, al ver a dos hijos convertidos al nazismo; el relato prosigue con su hija (Sullavan) que logra huir a Austria.

Borzage llevará a la estrella de Joan Crawford al punto de incandescencia en un conjunto de tres melodramas: la citada Mannequin (1937), La hora radiante (The Shining Hour) (1938) y Extraño cargamento (Strange Cargo) (1940). Durante la década de 1940 se evidenciará el desfase entre Borzage y el cine contemporáneo, al que había contribuido tan extensamente.

Sus problemas personales (abandono de su esposa, alcoholismo, unido a cierto fervor religioso) lo apartarán progresivamente de los grandes estudios, por lo que terminó realizando películas de serie B I've Always Loved You (1946), con colores oníricos, se inscribe en la tonalidad sentimental que Borzage privilegió siempre. Moonrise (1948) asociará esta sensibilidad con el universo criminal y opresivo del cine negro.

A finales de los años 50, Frank Borzage puso el broche a su carrera con dos películas: China Doll (1958), versión parcial de Seventh Heaven, y The Big Fisherman (1959), que recreaba brillantemente un episodio bíblico.

En 1962 falleció en Hollywood debido a un cáncer, y está enterrado en el Forest Lawn Memorial Park Cemetery de Glendale (California).

LISTA DE PELÍCULAS DIRIGIDAS POR FRANK BORZAGE

1948 Moonrise
1947 That's My Man
1946 I've Always Loved You
1946 Magnificent Doll
1945 The Spanish Main
1944 Till We Meet Again
1943 His Butler's Sister
1943 Stage Door Canteen
1942 Las siete novias
1942 The Vanishing Virginian
1941 Smilin' Through

1940 Flight Command

1940 The Mortal Storm

1940 La isla del diablo

1939 Disputed Passage

1938 The Shining Hour

1938 Three Comrades

1937 Mannequin

1937 Big City

1937 History Is Made at Night

1937 Green Light

1936 Hearts Divided

1936 Desire

1935 Shipmates Forever

1935 Stranded

1935 Living on Velvet

1934 Flirtation Walk

1934 Little Man, What Now?

1934 No Greater Glory

1933 Man's Castle

1933 Secrets

1932 A Farewell to Arms

1932 Young America

1932 After Tomorrow

1931 Bad Girl

1931 Young as You Feel

1931 Doctors' Wives

1930 Liliom

1930 Song o' My Heart

1929 They Had to See Paris

1929 Lucky Star

1928 The River

1928 Street Angel

1927 7th Heaven

1926 Marriage License

1926 Early to Wed

1926 The Dixie Merchant

1926 The First Year

1925 Wages for Wives

1925 Lazybones

1925 The Circle

1925 Daddy's Gone A-Hunting

1925 The Lady

1924 Secrets

1923 The Age of Desire

1923 Children of the Dust

1923 The 9th Commandment

1922 The Pride of Palomar

1922 The Valley of Silent Men

1922 The Good Provider

1922 Billy Jim

1922 Back Pay

1921 Get-Rich-Quick Wallingford

1921 The Duke of Chimney Butte

1920 Humoresque

1919 Prudence on Broadway

1919 Whom the Gods Would Destroy

1919 Toton the Apache

1918 The Atom

1918 The Ghost Flower

1918 Who Is to Blame?

1918 An Honest Man

1918 Society for Sale

1918 Innocent's Progress

1918 The Shoes That Danced

1918 The Curse of Iku

1918 The Gun Woman

1917 Until They Get Me

1917 Flying Colors

1916 Dollars of Dross

1916 The Pride and the Man

1916 Immediate Lee

1916 Land o' Lizards

GINETTE LECLERC

Ginette Leclerc actuó en Venezuela en la película "Popsy Pop" de Jean Herman y en ese filme fue que la conocí. La encontré una persona muy asequible y amable. Me sorprendí al ver que había actuado en tantas películas. ¡Qué siga su tradición de hacer arte fílmico, extraordinario, en vida!

Ginette Leclerc nació el 9 de febrero de 1912, en París, Francia como Geneviéve Lucie Menut. Fue más conocida por su papel en *"Le Corbeau" (1943)* de Henri-Georges Clouzot, *"Le Plaisir" (1952)* de Henri-Georges Clouzot, y *"La Femme du Boulanger" (1938)* de Marcel Pagnol.

Estuvo casada con Lucien Leclerc con quien divorció.

Murió el 2 de enero de 1992, en París, Francia.

En los años 40 la llamaban *"La actriz* más asesinada de Francia" por la cantidad de filmes dónde fue ultimada.

Durante la Segunda Guerra Mundial trabajó para una productora alemana (Continental Film) y por eso estuvo vetada de trabajar en Francia por un año después de la guerra.

Tuvo una relación amorosa de diez años con el actor Lucien Gallas.

"Pelo Marrón" (como la llamaban), se especializó en el papel de mujeres odiosas y *"femme fatales"*.

Comenzó como modelo de *"postcards risquées"*. La conocí muy bien durante la filmación de la película *Popsy Pop* y me pareció una mujer tranquila y amable que hacia su trabajo con técnica y gusto. Conmigo fue muy amble y yo la traté sencillamente hasta que averigué que es una de las actrices que más tiene hecho por el cine francés.

Ginette Leclerc

Año – Películas con su título original, **y películas con el papel que a actuado:**

Última película que se le conoce:

1980 Le Point du Jour Barricade
Mrs Bouroche

1976 Spermula
Gromana

1975 Chobizenesse
La vestidora

1974 En Grand Pompes
La mama de Marcel

1973 La Belle Affaire
La señora Max

1973 Elle Court, Elle Court, la Banlieue
Madame Blin

1973 Les Volets Close
Félicie

1972 **Les Rempart de Beguines**
Nina Beguines

1972 **Le Trefle à Cinq Feuilles**
Vendeuse

1971 **Le Drapeau Noir Flotte Sur la Marmite**
Marie-Ange Ploubaz

1971 **Popsy Pop**
Brunette con Ventilador

1970 **Le Bal du Count d´Orgel**
Hortense d'Austerlitz

1970 **Tropic of Cancer**
Señora Hamilton

1969 **Le Grand Cérémonial**
La madre

1969 **Goto, L´Ile d´Amour**
Gonasta

1969 **Joe Caligula – Du Suif Chez les Dabes**
Ariane

1965 **Le Chant du Monde**
Gina

1961 La Cave se Rebiffe
Léa Lepicard

1960 Les Magiciennes
Odette

1957 Le Chomeur de Cloquemerle
Zozotte

1957 Du Sang Sous le Chapiteau
Directora del Circo

1957 Delincuentes
Mercedes

1956 La Banda Degli Onesti
Ella misma

1955 Gas-Oil
Señora Scoppo

1955 Les Amants du Tage
Maria

1953 Les Ganges de Pianos á Bretelles
Ginette

1952 La Maison Dans la Dune
Germaine

1952 Le Plaisir
Madame Flora

1950 **Les Aventuriers de L´Air**
Béatrice Webb

1950 **Un Homme Marche Dans La Ville**
Madeleine

1949 **L´Auberge du Peché**
Gilberte / Laura

1949 **Millionnaires d´Un Jour**
Greta Schmidt

1949 **Les Eaux Troubles**
Augusta

1949 **Jo La Romance**
Martine

1948 **Il Fiacre No. 13**
Claudia

1947 **Une Belle Garce**
Raymonde

1947 **Chemins Sans Loi**
Inés

1947 **Nuit Sans Fin**
Rina

1946 **Le Dernier Sou**
Marcelle Levasseur

1945 **Ils Étaient Cinq Permissionnaires**
Ella misma

1943 **Le Corbeau**
Denise Saillens

1943 **Le Val d´Enfer**
Marthe

1943 **Le Chant de l´Exilé**
Dolorès

1943 **Le Mistral**
Stella

1943 **La Grande Marniére**
Rose Margin

1942 **L´Homme Qui Joue Avec le Feu**
Clara

1942 **Vie Privée**
Ginette

1942 **Fièvres**
Rose

1941 **Ce N´est Pas Moi**
Lulu

1941 **Le Brisseur de chaînes**
Graziella

1940 **L´Imprinte de Dieu**
Ginette

1939 **Louise**
Lucienne

1939 **Coup de Feu**
Ella misma

1939 **Metropolitaine**
Viviane

1938 **Le Ruisseau**
Ginette

1938 **La Femme du Boulanger**
Aurélie Castanier

1938 **Tricoche et Cacolet**
Fanny de Saint-Origan

1938 **Prison Sans Barreaux**
Renée

1937 **Le Fraudeur**
Viviane

1937 **Mon Deputé et Sa Femme**
Florine

1937 **L´Appel de la Vie**
Marcelle

1937 **Le Shock en Retour**
Ella misma

1937 **Les Dégourdis de la 11eme**
Nina Vermillon

1937 **L´Homme de Nul Part**
Romilda

1937 **La Loupiote**
Thérèse

1937 **La Peau d´Un Autre**
Zézette

1936 **Bach Détective**
Zita

1936 **Oeuil de L´Inx, detective**
Janine

1936 **Les Gaitês de la Finance**
Fanny

1935 **Et Moi je´t dit quelle t´a fait de l´Oeil...**
Francine

1935 **Paris Camargue**
Margot

1935 **Compartiment des Dammes Seules**
Isabelle

1934 Dédé
Una gallina

1934 L´Hotel de Libres Echanges
Victoire

1934 Minuit Place Pigalle
Irma

1933 Ciboulettes
Casserole

1933 Adieu Les Beaux Jours
Marietta

1933 L´Étoile de Valencia
Una mujer

ADRIENNE LECOUVREUR

Caracas, 24 de marzo de 2017

Adrienne Lecouvreur, fue una actriz de teatro francés que nació en Damery, Francia, el 5 de abril de 1692, y murió el 20 de marzo de 1730 en París, Francia.

Apareció por vez primera sobre un escenario en Lille, Francia. Tras su debut parisino en la Comédie Française en 1717, fue inmensamente popular entre el público, hasta su misteriosa muerte, que algunos dicen que fue envenenada por su rival ***María Carolina Soibieska, duquesa de Bouillon***, y otros, que "simplemente murió de amor".

Se le atribuía una interpretación más natural, menos estilizada que en el teatro de la época, parecido a lo que se logró en el siglo 20 con los trabajos de ***"El Metodo"* de Constantin Stanislawski**

Adriana Tuvo una relación amorosa con **Mauricio de Sajonia**, que acabó en tragedia cuando ella fue aparentemente envenenada. El rechazo de la Iglesia Católica a hacerle un entierro cristiano conmovió a su amigo, el poeta y filósofo francés, **Voltaire**, quien igualmente fue su **amante,** que escribió un amargo poema sobre este tema. Su vida inspiró el drama trágico de **Scribe y Legouvé** sobre el que se basaron: la ópera **"Adrianne Lecouvreur"** de **Francesco Cilea**. La ópera fue escrita para tenor italiano Enrico Caruso, con el libreto en italiano de **Arturo Colautti,** basado en la obra teatral de **Eugène Scribe** y **Ernest Legouvé**. No obstante, en **1856, Edoardo Vera** estrenó su *"dramma lirico"* *"Adriana Lecouvreur e la duchessa di Bouillon"*.

En 1913 se filmó un largometraje llamado *"Adrienne Lecouvreur"* con Sarah Bernhardt, Max Madian, y Albert Decoeur. En ese mismo año se realizó el cortometraje **"Adrienne Lecouvreur"** de Henri Desfontaines y Louis Mercaton.

En 1928, la Metro-Goldwyn-Mayer filmó *"Dream of Love",* basado en la obra teatral de **Scribe y Legouvé,** *"Adrienne Lecouvreur",* protagonizada por **Joan Crawford** y **Nils Asther**.

En 1938 se filmó otro largometraje, *"**Adrienne Lecouvreur**"* dirigido por **Marcel L´Herbier**, con Yvonne Printemps, Pierre Fresnay y Julie Astor y finalmente una mini-serie con Jan Frycz y Danuta Stenka.

No hay duda que la verdadera historia de Adrienne Lecouvreur, la actriz con todas sus intrigas y amores ha sido la inspiración de obras de teatro, películas y hasta el decir general. Yo me imagino que su muerte espiritual todavía no ha sucedido sino, que es verdad, que murió "sencillamente de amor", lo que las autopsias médicas no saben indicar.

Pienso en tu amor que es "loco" como el de los surrealistas.

¡QUÉ VIVA EL AMOR

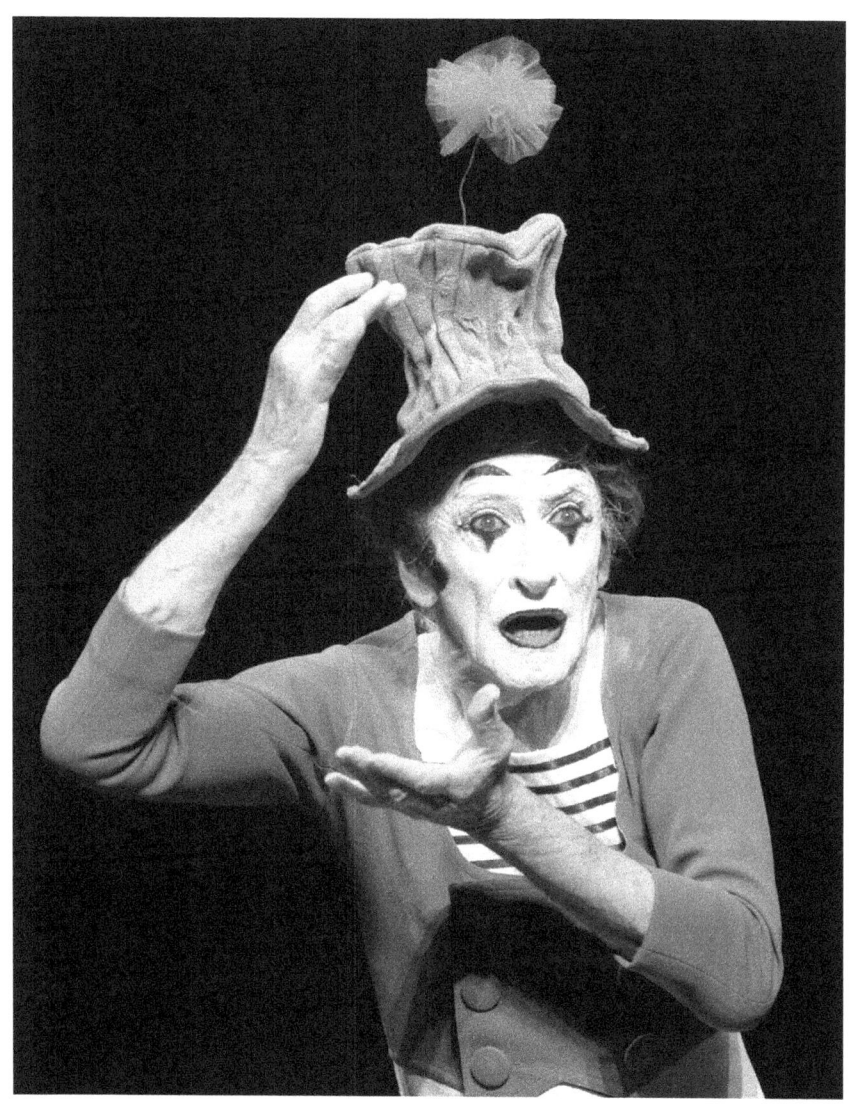

Espectáculos

Luis Armando Roche Dugand
Marie-Françoise Roche

www.ingramcontent.com/pod-product-compliance
Lightning Source LLC
Chambersburg PA
CBHW061435180526
45170CB00004B/1426